色の物語
黒

NOIR

DES GROTTES DE LASCAUX
À PIERRE SOULAGES

ラスコーの壁画からピエール・スーラージュまで

Hayley Edwards-Dujardin
ヘイリー・エドワーズ＝デュジャルダン 著
丸山有美 翻訳

SHOEISHA

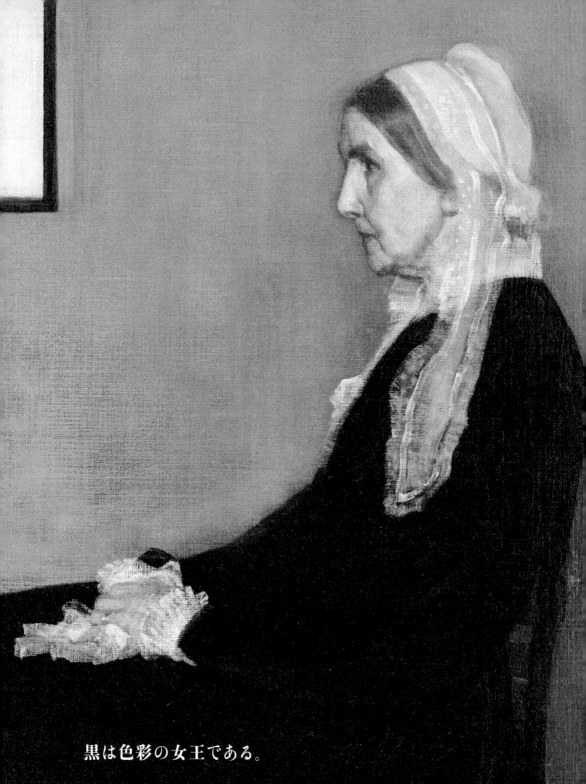

黒は色彩の女王である。

オーギュスト・ルノワール

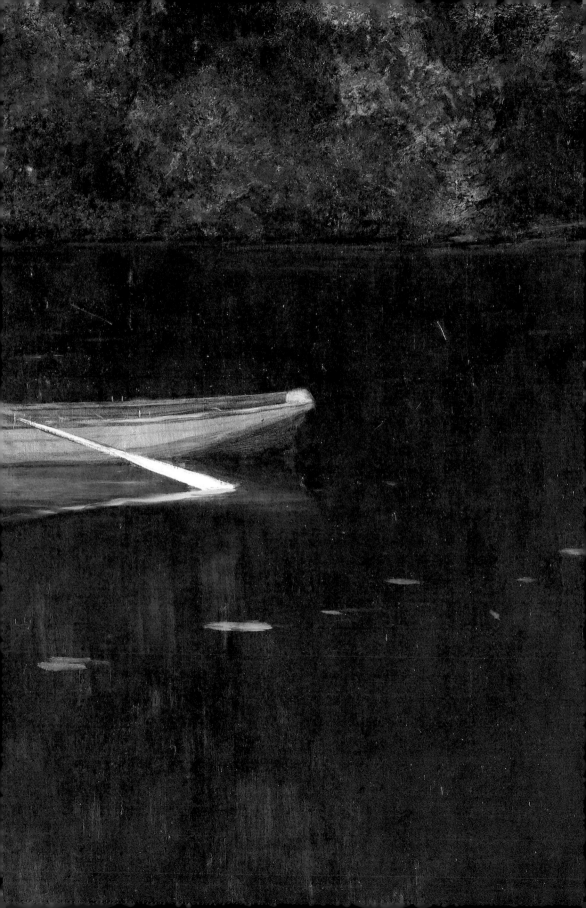

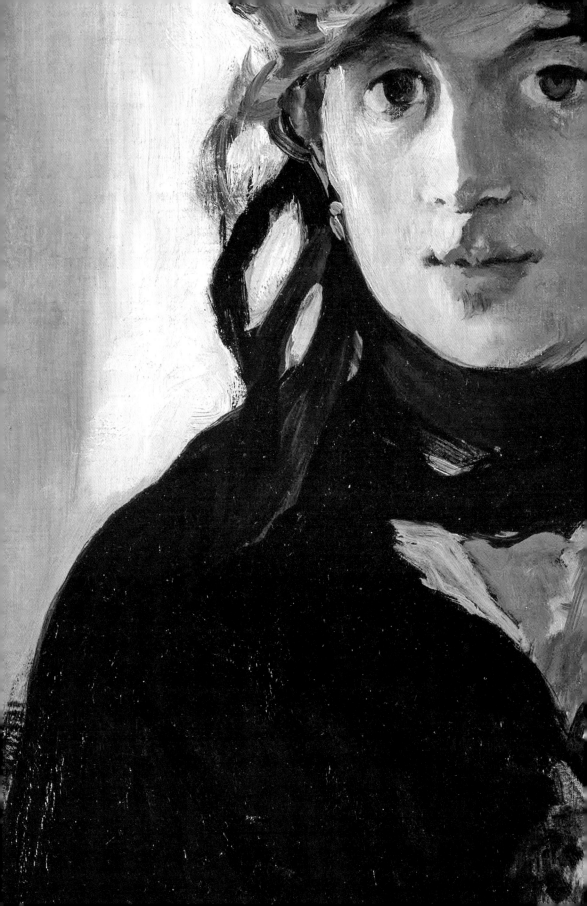

アートにおける黒

Du noir dans l'art

あなたが思う黒はどんな色ですか？　きっとあなたの黒はあなただけのもの。禁欲の黒、メランコリックな黒、不気味な黒、エレガントな黒、病める黒。黒はひとつではありません。アンリ・マティスは、「黒はそれだけであらゆる色を包括し、あらゆる色を無に帰す」と言いました。

黒の起源

　有史以来、人類とともにあった黒。黒は、洞窟壁画のような素朴で詩的な岩絵に欠かせない色、すべてを包み込む宇宙の色です。わたしたちは、眼前に広がる宇宙についてよく知りません。でもそれが何だというのでしょう。漆黒にきらめく星々が点在している…ただそれだけで充分です。

　人類は自分たちに儀式や信念を与え、夜、不幸、死など実体のないものを認識するため、それらを表す色を必要としました。無意識、地下世界、不可視のもの、すべてが黒に結びつけられます。古代ギリシャ人は、夜の女神ニュクスによって黒が宿す印象を明らかにしました。黒いベールをまとった女神の戦車を引くのは、黒い馬あるいは黒い梟（ふくろう）です。ニュクスは冥界に住んでおり、大きな眠り（死）と小さな眠り（睡眠）を司ります。

黒の否定

　黒がまとう神秘のオーラは、古代の色彩理論に由来します。アリストテレスは、光と闇のはざま、つまり白と黒の間にあらゆる色が生じると考えました。黒に重きを置く理論ですが、アイザック・ニュートンはこれを一蹴します。1672年、ニュートンは太陽光をプリズムに通した白色光（色のない光）を 7 色に分解。無色の光のなかに、黒でも白でもないさまざまな色が含まれることを発見しました。色は光、すなわち、闇である黒は色ではないことになります。

　ニュートンは、中世以来多くの人が考えてきたことを肯定しました。なお、かのレオナルド・ダ・ヴィンチも「黒は色ではない」と明言しましたが、これについては、黒が非常に高価で定着させにくい顔料であることをそう言い表したと思われます。

黒のつくりかた

大プリニウスは『博物誌』で黒のつくりかたを紹介しています。「樹脂や松やにを燃やした煤（すす）を用いるなど、黒をつくるにはいくつかの方法がある。煤を得るため、加熱炉は煙が逃げないように設計される。もっとも優れた黒はこの方法でテーダ松を燃やしてつくられる。工房の炉や公衆浴場で出る煤を加工してつくられる黒は、書物をしたためるために使われる」。

大いなる放棄

1930年、精神分析家のジョン・C・フリューゲルは「男性の大いなる放棄」理論で、18世紀末から19世紀のフランス革命や産業革命が簡素さを推し進めたと唱えます。ダークトーンのシンプルな紳士服の基礎はこの時代に築かれました。

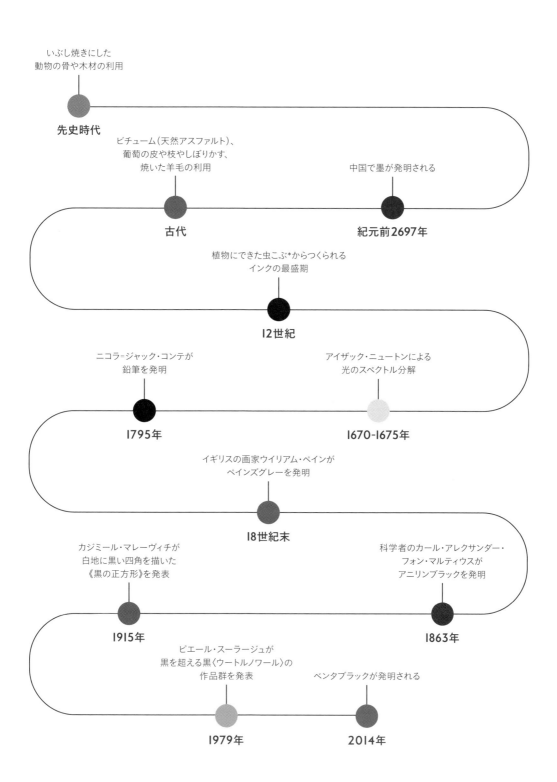

いぶし焼きにした
動物の骨や木材の利用

先史時代

ビチューム（天然アスファルト）、
葡萄の皮や枝やしぼりかす、
焼いた羊毛の利用

古代

中国で墨が発明される

紀元前2697年

植物にできた虫こぶ*からつくられる
インクの最盛期

12世紀

ニコラ＝ジャック・コンテが
鉛筆を発明

1795年

アイザック・ニュートンによる
光のスペクトル分解

1670-1675年

イギリスの画家ウイリアム・ペインが
ペインズグレーを発明

18世紀末

カジミール・マレーヴィチが
白地に黒い四角を描いた
《黒の正方形》を発表

1915年

科学者のカール・アレクサンダー・
フォン・マルティウスが
アニリンブラックを発明

1863年

ピエール・スーラージュが
黒を超える黒〈ウートルノワール〉の
作品群を発表

1979年

ペンタブラックが発明される

2014年

*昆虫や線虫が植物に寄生することでつくられる瘤状の組織

昂る心で筆をとり、アイヴォリーブラック*で点を打つ。
ああ、なんと美しいのだろう！

オーギュスト・ルノワール

ゲーテの『色彩論』

1810年、ゲーテは著書『色彩論』で白と黒を対比しました。ニュートンが唱えた7色の光の理論に反論しようとしたのです。嘲笑されながらゲーテは20年を費やし、色は光を暗くし、闇を照らすという理論を確立しました。合理的な観点からは誤っていますが、美の真理を追求した研究であると言えます。

黒は色である
———
1946年12月6日、美術商エメ・マーグにより「黒は色である」という展覧会が開催されました。芸術アカデミーでの長年の教えを考慮すると不遜な宣言とも取れるこの展覧会で、マーグは、ボナール、マティス、ブラックの作品を展示し、黒を用いた彼らの卓越した技を紹介しました。

ヨーロッパで活版印刷の技術が普及すると、同時代、プロテスタントの宗教改革やカトリックの反宗教改革において服装に関する禁欲的な考えが強調されるようになりました。知識と教養を司るインクに派手な色がふさわしくないように、キリスト教信者の服装は虚栄心の塊である派手な色づかいと相容れない、という考えです。

黒の回帰

　この道徳的精神が、黒をかえって「ファッショナブル」なものにしました。王侯貴族たちは黒を身にまとい、画家たちはその姿を肖像画にしました。そして19世紀が到来すると、産業革命とロマン主義というふたつのかけ離れた概念が、この強烈な色合いにかつての栄光を取り戻させたのです。こうして黒は労働者の色であると同時に、近代都市を闊歩するブルジョワたちの色となります。夢や神話、潜在意識の世界を伝える象徴的な表現や、黒が女性の官能性を際立たせる絵画。画家たちは、ときに生々しいリアリズムで人生のもっとも暴力的な側面を呼び起こす、暗く神秘的なそれらの作品を描く際に黒が味方となることを発見しました。

すべてであり無である黒

　黒とは何なのでしょう。あらゆる光の波長を吸収する色合い。黒はそれゆえに不穏な気持ちにさせるに違いありません。わたしたちを呑み込む絶対的な概念。黒はもっとも原始的で、もっとも矛盾した感情に響き合います。子どもの頃に寝室でわたしたちを怖がらせた闇、弔いの黒、未知の闇の黒。あるいは、母親の胎内を思わせる安らぎの闇。時代を超越する揺るぎない魅力を秘めた黒いドレスもありえるでしょう。黒には疑いようのない価値があるのです。

　モダンアートやコンテンポラリーアートでも黒はその真価を発揮します。幾何学的なフォルムに黒の視覚的な力を宿し、感情に働きかけるアート。黒は何もないことですべてを語ります。黒は一人ひとりの胸の内にある普遍的な色なのです。

黒の世界地図

Repères géographiques

神話や伝承に見られる
黒を司る存在

———

アヌビス（エジプト）
ミイラづくりの神、
冥界の支配者

アパオシャ（イラン）
かんばつ
旱魃をもたらす悪魔

大黒天（日本）
商売繁盛、交易の神

カーリー（インド）
時を属性に持ち、
死と解放を与える
破壊と創造の大母神

**ノート
（スカンディナヴィア半島）**
夜の女神

ニュクス（ギリシャ）
夜の女神

**テスカトリポカ
（メキシコ）**
属性は摂理・夜・不和・
時間、魔術師の守護神

**チェルノボグ
（バルト地域・スラヴ地域）**
闇と夜の神

矛盾に満ちた記号
——

黒が連想させるものといえば、まず闇や夜ではないでしょうか。闇は恐れや死のイメージと密接に結びついています。ここまでは特に驚くことはありません。ところが黒は、豊穣とも結びつけられています。不思議に思えますが、ナイル川流域の黒い泥土が肥沃であることからでしょう。

進化しつづける記号
——

何世紀もの間に、黒の象徴性はより複雑になりました。かつては喪に服す者の色、あるいは教会の男性の特権であった黒。黒は、豪華な生地で仕立てた衣装を競い合う王侯貴族のものとなり、スーツに取り入れられて権力者のものとなり、権威と優雅さを象徴する記号となりました。

黒の科学

La science du noir

実生活において黒は色とされますが、物理学の観点からは「色の欠如」とされます。いったいどういうことでしょう?

ごく簡潔に言えば、光はいくつかの色で構成されています。虹はそのわかりやすい証です。物体を透過した、あるいは表面に到達した光線は、すべてが同じように見えるわけではありません。一部の光は吸収されてわたしたちの目に届かず、その他の光は反射され、わたしたちは色を認識できるようになるのです。

黒vs白

太陽光に照らされた物体が白く見えるのは、受けた光線をすべて反射しているからです。黒く見えるのは、光線をすべて吸収しているからです。黒い服を着ると暖かく、白い服を着ると涼しく感じるのはこういうわけです。

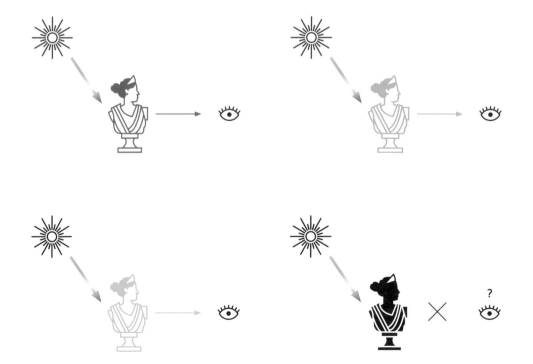

完璧な黒を求めて

Recherche noir désespérément

完璧な黒、つまり可視光を
100パーセント吸収する黒はありませんが、
それに極めて近い黒は存在します。

自然界では、極めて完璧に近い黒のいくつかの例が知られ
ています。科学の力でこの問題に挑んだ研究者たちは、約
15年にわたり完璧な黒を得ようとしのぎを削ってきました。
完全無欠の黒を追い求め、真っ暗な袋小路に入り込んで
しまいそうな研究です。

クジャクグモ

自然界には、科学が生み出す以前から「スーパーブラック」が存在していました。クジャクグモの名で知られるマラトゥス属の蜘蛛のうち、マラトゥス・スペシオサスとマラトゥス・カリーのオスの体には、99.5パーセントの可視光を吸収する黒い斑点模様があります。

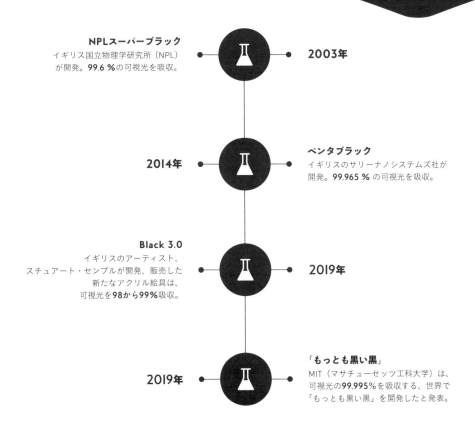

NPLスーパーブラック
イギリス国立物理学研究所（NPL）
が開発。**99.6％**の可視光を吸収。

2003年

2014年

ベンタブラック
イギリスのサリーナノシステムズ社が
開発。**99.965％**の可視光を吸収。

Black 3.0
イギリスのアーティスト、
スチュアート・センプルが開発、販売した
新たなアクリル絵具は、
可視光を**98から99％**吸収。

2019年

2019年

「もっとも黒い黒」
MIT（マサチューセッツ工科大学）は、
可視光の**99.995％**を吸収する、世界で
「もっとも黒い黒」を開発したと発表。

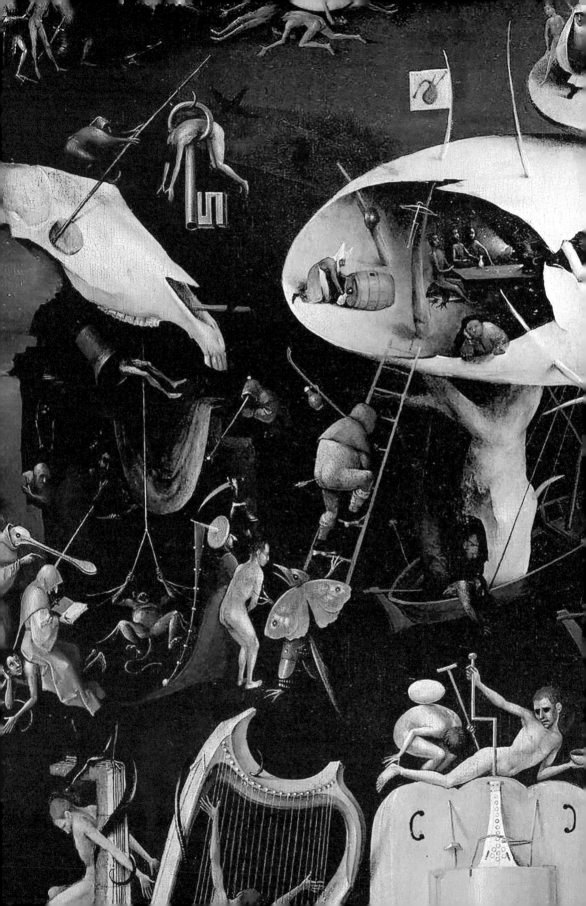

黒を知るために

LES INCONTOURNABLES

ラスコーの洞窟壁画

Grotte de Lascaux

紀元前18000-紀元前15000年

洞窟芸術のシスティーナ礼拝堂

フランス南西部ドルドーニュ県。1940年9月8日、地元の少年4人がラスコーの森を歩いていると、連れていた犬が穴に姿を消しました。助け出そうとした4人のひとり、マルセル・ラヴィダは空洞を発見します。秘密の抜け道に違いないと思ったマルセル少年。彼はまだこのとき、世界的に優れた洞窟壁画のひとつが日の目を見ようとしているとは知りませんでした。

発見から4日後、マルセル少年は空洞を探索するため仲間とともに戻ってきました。想像してください。懐中電灯を手にした少年たちを囲み、数十の動物たちが、洞窟の壁に揺らめいているところを。雄牛に鹿に馬、それから熊もいます。少年たちの冒険を知った修道士で考古学者のアンリ・ブレイユは、先史時代の専門家として初めて洞窟に入り、その真正性を証明します。これがラスコーの名声のはじまりです。

1948年、学芸員が置かれ、洞窟の一般公開が始まります。ここを訪れ、比類のない素描群を目にした誰もが心を動かされ、旧石器時代、人びとが時間をかけて彼らの思う世界、知る世界を描くことで伝えていた姿を想像しました。わたしたちの祖先の芸術は、黄土や赤土、そして黒といった、わずかな色で表現されています。彼らは粉末にしたそれらの顔料を水(ときには唾液や尿)と混ぜ合わせ、指や革片で塗布したり、ぼかしの効果を出すために口で吹きつけたりしていました。

先史時代の画家たちは、記憶を残すことに心血を注いでいました。狩猟の最中に見つけた動物たちの姿を再現し、侵すべからざるものとして、この神聖な場所で伝説化しました。「洞窟芸術のシスティーナ礼拝堂」とも呼ばれるラスコー洞窟は、人類が常に物語や創作に取り組んできたことの証なのです。

ラスコーの黒

洞窟壁画に用いられた黒の多くは木炭ですが、ラスコーの黒は酸化マンガンに由来します。炭素14年代測定法でラスコーの黒から正確な制作時期を測定するのは不可能というわけです。

人類の傑作の危機

1963年、時の文化大臣アンドレ・マルローはラスコー洞窟を閉鎖、一般公開を禁じました。人間の体温や息、空調や照明が壁画を損傷させたためです。1979年、ユネスコの世界遺産に登録されると、1983年に最初の洞窟のレプリカ「ラスコー2」がつくられ、2016年、細部まで忠実に再現された「ラスコー4」が新たに公開されました。2012年以降「ラスコー3」と呼ばれる移動可能なレプリカが世界を巡回しています。

ラスコーの洞窟壁画
「雄牛の間」(部分)
紀元前18000-紀元前15000年
岩絵
ドルドーニュ

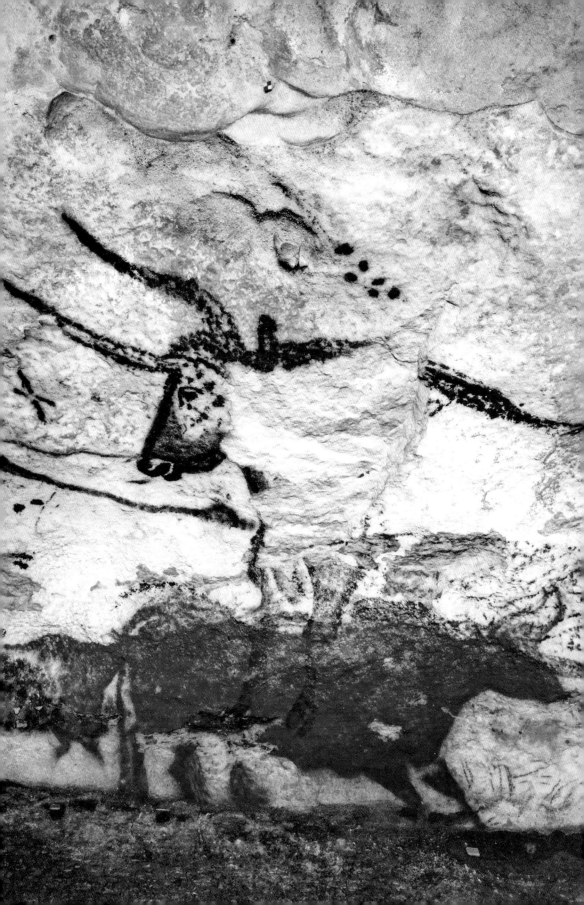

善良公フィリップ3世の肖像

Portrait de Philippe III le Bon

1445年

典雅にして威勢高き公爵

金羊毛騎士団

1430年、善良公フィリップによって創設された金羊毛騎士団。カトリックの守護を目的に神の栄光に捧げられた騎士団は、ブルゴーニュ公国の良家から選ばれた騎士24人から構成され、いついかなるときも頸飾を身につけることが義務づけられていました。

黒衣の肖像

初期フランドル派の画家ロヒール・ファン・デル・ウェイデンは、黒衣の男女の肖像を数多く描きました。1450年《聖母子と寄進者ジャン・グロの二連画》、1455年《貴婦人の肖像》1460年《ブルゴーニュ公庶子アントワーヌの肖像》《ブルゴーニュ公シャルルの肖像》《フランチェスコ・デステの肖像》、1461年《フィリップ・ド・クロイの肖像》。

《善良公フィリップ3世の肖像》
（ファン・デル・ウェイデン工房による複製画）
ロヒール・ファン・デル・ウェイデン
1445年
木板に油彩
ディジョン美術館

中世、黒はさほど人気がありませんでした。暗闇を連想させたからです。神聖な光こそ価値あるものとされた当時、芸術の出資者たちは高額な制作費用を競い合い、まばゆい顔料で作品を描かせました。しかし、フランドルの画家たちの目覚ましい活躍によって、黒はその価値を見直されるようになります。

善良公フィリップの肖像はいずれも黒をまとった姿で描かれており、彼の領地ブルゴーニュ公国と黒を関連づけて考える歴史家も多くいます。しかし、なぜ公爵は黒衣を選んだのでしょう。一説には、1419年、父である無畏公ジャンが暗殺され、その追悼のしるしとして黒で装うようになったとされます。

フィリップ公が多少進歩的であることは確かですが、当時、黒い服を着ることが珍しかったとはいえ、異例というほどではありません。イタリアとスペインの宮廷では、エレガントで深みがあり、格調高いシルエットをつくりだす黒が好まれていました。なんといっても黒は刺繍やジュエリーを華やかに魅せてくれます。ダークカラーの服に重ねられた壮麗な金の首飾りはこの上なく洗練されて見えます。善良公フィリップはそれをよくわかっていました。彼が率いる金羊毛騎士団の頸飾（首飾り状の勲章）は、黒衣の上でいっそう高貴に映えます。

フィリップ公の外見から、非常に精神的な、あるいは禁欲的とさえ言える厳格さを感じ取る人もいるかもしれません。しかしそれは、彼が偉大なる芸術の庇護者であり、贅を尽くした人生を送ったことをご存知ないからでしょう。善良公フィリップは、まちがいなく、イメージがもつ力を熟知していたはずです。このように人目を引く装いをすることで、公爵は自身の政治的権威を確立しました。よくあるように、ファッションが戦略的なコミュニケーションの一翼を担っていたのです。

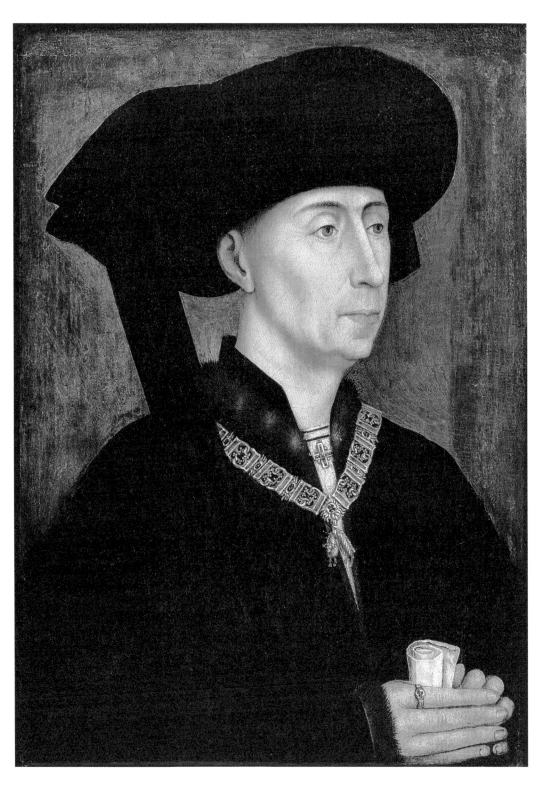

快楽の園

Le Jardin des Délices

1490-1500年

罪と罰

謎めき、妖しく、超現実的なヒエロニムス・ボスの《快楽の園》は、見る者を魅了してやみません。ボスの絵にじっと目を凝らし、さまざまなシンボルや寸劇の数々を読み解く宝探しの旅に出かけましょう。

《快楽の園》を巡る旅——わたしたちは何を見いだすのでしょう。作品が込み入り過ぎて迷子になってしまいます。これは三連祭壇画の右翼パネルです。ヒエロニムス・ボスは、ここにはない左翼パネルに登場するアダムとイヴが犯した原罪以来、悪徳に運命づけられた人類のいくぶん呪われた運命について語っています。アダムとイヴが追放された楽園から、ある種幻想的でエロティックなエデンの園を目指して進むわたしたち。エデンの園に住む裸の男女たちは、聖書のことばで抑えてきた欲望に屈し、上辺だけで束の間の幸福にかまけています。

倒錯的な光景はさておき、わたしたちがこの美しいパネルに興味を覚えるのは人間の行く末を描いているからでしょう。さあご覧なさい、これが地獄です。人生の罪深い悦びを満喫した後には、罰を与えられる時がやって来ます。ボスは嬉々として筆を振るったに違いありません。暗く不穏なムードは、ひとつ前の光景、ここにはない中央パネルに描かれた緑あふれるさまと対照的です。ボスはグロテスクな生き物、身の毛もよだつ場面、そして異形同士が交雑したような怪物たちを描きました。強欲から暴食まで、あらゆる大罪が表現されています。画面奥に建物が燃え盛っている黙示録的な作品ですが、暗闇のなかには微かな光や、希望の色が見てとれます。

それこそヒエロニムス・ボスが描きたかったことです。闇があるところにも必ず光は見いだせる。それは夜が一瞬にして昼を支配するのと同じこと。人生、その浮き沈み、そしてわたしたち人間の選択がここにあります。

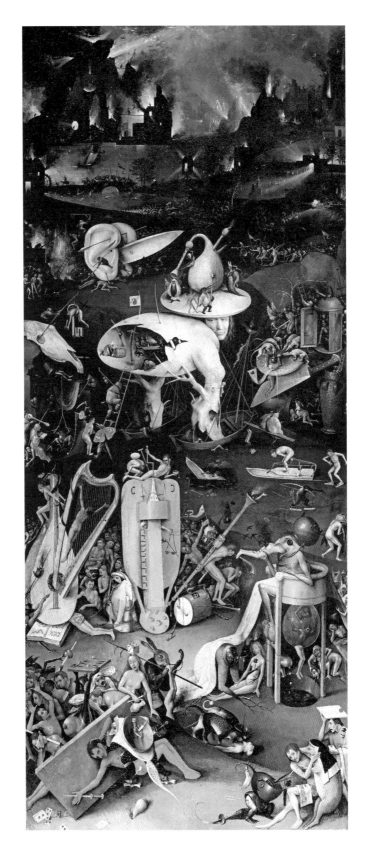

《快楽の園》
（三連祭壇画の右翼）
ヒエロニムス・ボス
1490-1500年
木板にグリザイユ、油彩
プラド美術館、マドリード

ナルキッソス

Narcisse

1569年

カラヴァッジオのドラマティックな構図と明暗法は、画壇に大きな影響を及ぼしました。イタリアやフランス、フランドル派の間で広まったスタイルは、仄暗さと人体の際立った表現を特徴とします。また、ジョルジュ・ド・ラ・トゥールのように繊細な輝きを効果的に取り入れ、穏やかで温かみのあるムードを強調する表現も見られました。

晴らされた疑い

美術史家の間では、本作の描き手がカラヴァッジオであるか否か長年議論が交わされてきました。オラッツィオ・ジェンティレスキの作品だと主張する研究者もいたのです。1914年、ついにロベルト・ロンギがカラヴァッジオの真作であると突き止めました。

《ナルキッソス》
ミケランジェロ・メリージ・ダ・カラヴァッジオ
1569年
カンヴァスに油彩
国立古代美術館、ローマ

愛の悲劇

狩りの後、清らかな水の湧き出る泉で渇きを癒し、そこに映る姿に恋をした青年ナルキッソス。狂おしいほど胸を焦がす青年は、眼窩に自身の姿を焼きつけるため、どうにも見つめることをやめられません。古代ローマの詩人オウィディウスは『変身物語』でナルキッソスの神話をこのように語っています。

　16世紀イタリアの画家カラヴァッジオは、芸術家たちを魅了する主題を彼らしく表現しました。多くの画家と異なり、カラヴァッジオはナルキッソスを説明的に描かず、それどころか16世紀当時の服を着せて、この青年を神話から解放したのです。

　暗闇に包まれ水辺にひざまずいた青年が、自分自身と出会う瞬間が描かれています。ナルキッソスは彼自身に恋をしますが、それは言うなれば幻想。それも手の届かない幻想です。カラヴァッジオの絵は、胸をときめかせるまばゆいばかりの青年と不鮮明な水影という、ふたつの肖像の違いを際立たせています。双方は、水と陸の境を示す一本の線で分かたれています。

　ナルキッソスはひとりですが、わたしたちはふたりの人物を見ています。惹かれ合う正反対のふたり。あるいは、目に見えるものと目に見えないものを補い合う、内なる矛盾。青年は、憧れの君が自分自身であることを知りません。

　カラヴァッジオは、ナルキッソスをエロティックな姿勢で表現しています。発達した筋肉とセクシーな首筋を持った美丈夫は、瞼を閉じて唇を差し出し、愛する人に甘く口付けを求めているようです。しかし、亡霊のような水影は優しい触れ合いをすり抜け、捕まえることができません。

　暗闇に沈む光景は、絶望の果てに死ぬことになる青年の悲惨な運命を予感させるだけでなく、満たされない欲望の秘められたドラマを描いています。報われない愛の物語です。

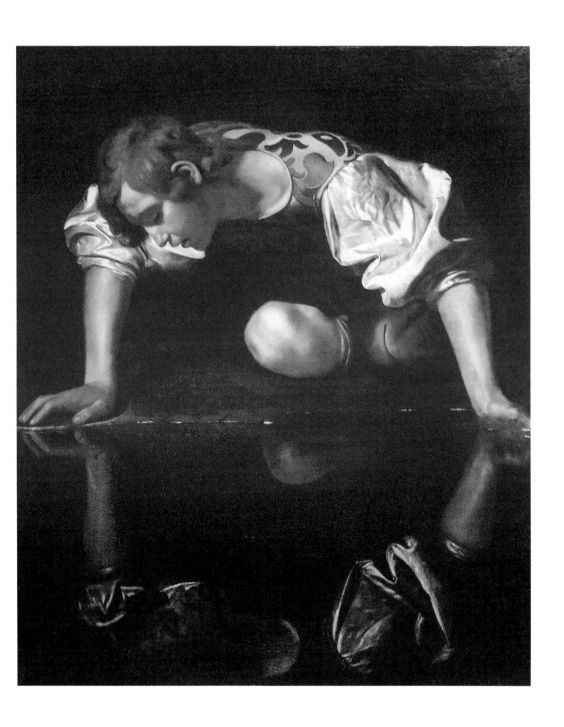

女性の肖像

Portrait de femme

1632年

ファッションホリック

17世紀、オランダは目覚ましい経済的繁栄を遂げ、世界の商業活動の中心となります。すると同時期、人びとはオブジェや美術品を収集するようになり、一族の地位を確立するために肖像を制作することが慣習化しました。

レンブラントは、1632年、デルフト市長コルネリス・ファン・ベレステインと思しき肖像画を制作しました。美術史家の見解では、それと対となるように描かれたのが、この黒衣をまとった女性です。おそらく、市長の2番目の妻コルヴィナ・ヴァン・ホフダイクの肖像画でしょう。

暗い色を基調とし、凹凸ある質感が際立つ明暗法で知られるレンブラント。黒が好まれた時代にふさわしい画法です。女性は、いかにもこの当時の装いをしています。右手に携えた駝鳥（だちょう）の羽扇子は、黒いスカートに溶け込んでいます。扇子は裕福さの記号です。ボリュームがありすっぽりと包み込むシルエットの服は、スペインに影響を受けて流行しました。フランドル地方の優れた特産である白いレースのカフス（付け袖）が、黒い衣装のなかで目を引きます。多くのひとに愛された黒は地味で控えめ、加えて清教徒的であることを意図したものですが、この一見した簡素さに騙されてはいけません。金襴の帯で飾られたドレスは、光沢のある上質なシルク素材でつくられています。

ところで、コルヴィナ・ヴァン・ホフダイクが仮に流行の最先端を走る女性だったとすると、細部でひとつ気になる点があります。首回りを飾る豪華なラフ（円形のひだ襟）です。作品全体の暗い印象と対照的なラフ。高く迫り上がった襟は、肩に落ちかかる幅広の襟に取って代わられた1620年代以降は着用されていません。けれども、彼女が住んでいたデルフトは、非常に保守的な街だったことがわかっています。立派なラフは、それを暗に示しているのでしょうか。

豊かさの色

17世紀、黒い衣服は精神的な慎みを表すのと同時に、身につける人びとがいかに裕福であるかを伝えるものでした。衣類を黒く染めることは難解で、染料はとびきり高価だったのです。有機物の色素からつくられる黒色染料はうまく定着しません。虫こぶや胡桃の根を使えば美しい黒を得ることができましたが、虫こぶは高価なのが難点であり、胡桃の根は不吉なものとして好まれませんでした。

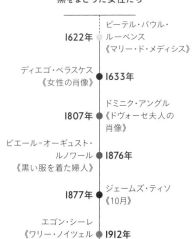

年表
黒をまとった女性たち

1622年　ピーテル・パウル・ルーベンス《マリー・ド・メディシス》

ディエゴ・ベラスケス《女性の肖像》　1633年

1807年　ドミニク・アングル《ドヴォーセ夫人の肖像》

ピエール＝オーギュスト・ルノワール《黒い服を着た婦人》　1876年

1877年　ジェームズ・ティソ《10月》

エゴン・シーレ《ワリー・ノイツェルの肖像》　1912年

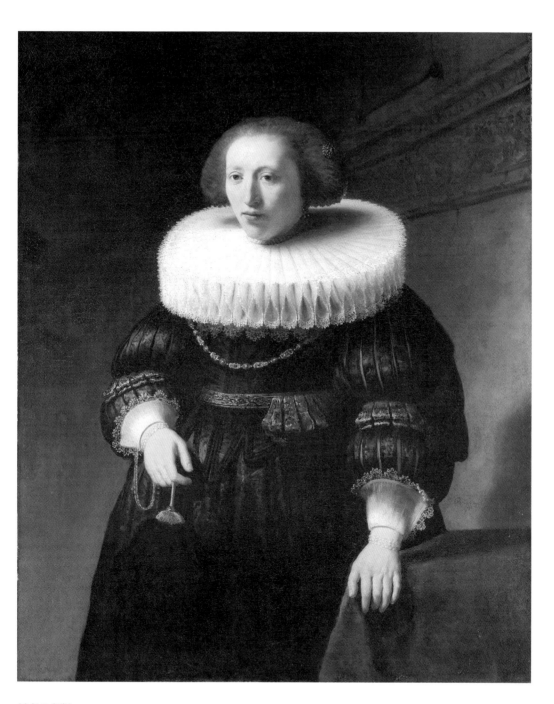

《女性の肖像》
レンブラント・ファン・レイン
1632年
カンヴァスに油彩
メトロポリタン美術館、ニューヨーク

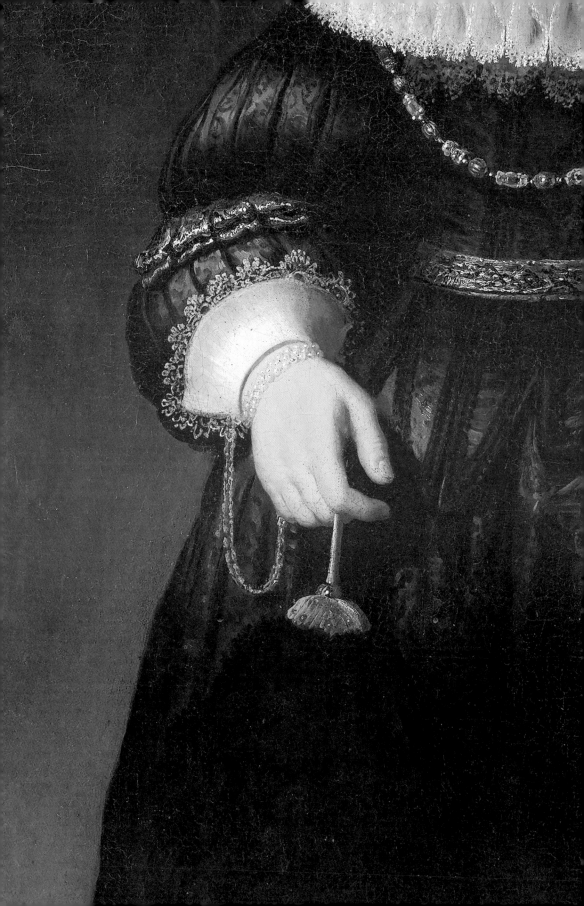

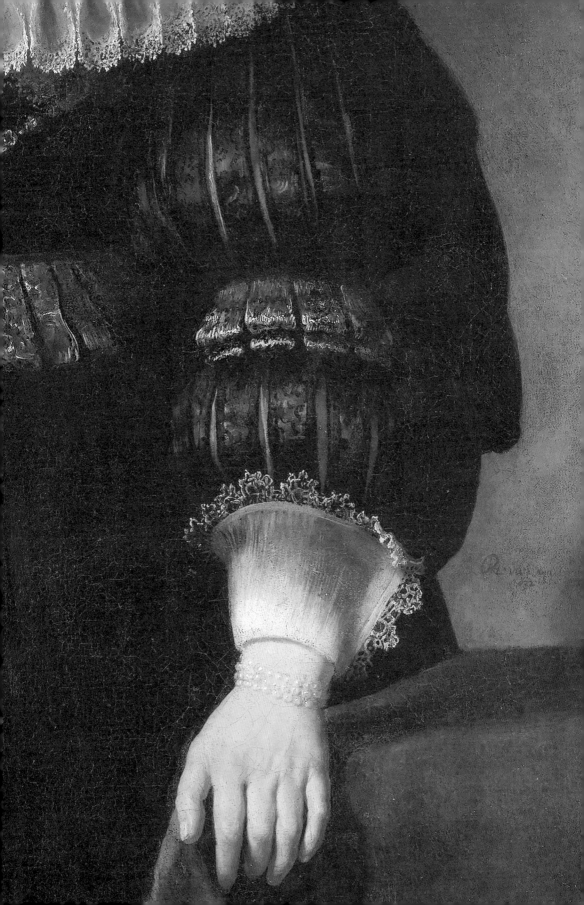

生誕

Le Nouveau-né

1648年

生みの「父」

この絵がジョルジュ・ド・ラ・トゥールの真作とされたのは1915年のことです。フランス西部レンヌのボザール美術館に展示されていたこの作品は、当初はオランダ人画家ゴッドフリート・シャルケンによるもの、次いでル・ナン兄弟によるものと考えられていました。ドイツの美術史家ヘルマン・フォスによる作者の解明は、この新生児の真の「父」を明らかにするとともに、ド・ラ・トゥール作品の魅力を再発見する出来事でした。

切手として再《生誕》

生涯で400種以上の郵便切手のデザインに携わった版画家でイラストレーターのクロード・デュランスは、1966年、本作を版画で再現した切手を発表しました。

《生誕》
ジョルジュ・ド・ラ・トゥール
1648年
カンヴァスに油彩
レンヌ美術館

神の子

蝋燭の柔らかな光のもとで見守られ、安らいで眠る新生児。カラヴァッジオに影響されたこの夜の情景には、ジョルジュ・ド・ラ・トゥールの作風のすべてを見ることができます。

フランス北東部、ロレーヌ地方出身の画家であるド・ラ・トゥール。彼がイタリアまで足を運んだのか否かはさだかではありません。しかし、カラヴァッジオが広めた神秘的で自然主義的なキアロスクーロ（明暗法）に触発されたことはたしかです。ド・ラ・トゥールは、過剰な装飾や小物の一切ない、密やかに閉ざされた世界へとわたしたちをいざないます。3人の人物と、左の女性が手にしているらしき蝋燭の明かりがすべてであり、その炎は繊細に温かくこの場を照らしています。

こうして囲まれ、守られているこの子のなんと幸せなことでしょう。ご覧ください、優しくしっかりと我が子を抱く母親の手を。夜は恐ろしいものとされますが、描かれているのは、包み込み、豊かに満たしていくような闇です。ド・ラ・トゥールはまた静けさも伝えています。それは、わたしたちが夜闇に入り込んでいく静寂であり、まどろむ赤ん坊の眠りを妨げることのない静寂でもあります。

この作品に描かれているのは聖母マリアと幼子イエスで、聖アンナを伴っていると見ることもできるでしょう。すると、場面が別の様相を帯びてきます。生まれたばかりの赤ん坊を抱える母親の指は緊張し、なんとしてもこの子を守らねばと不安げに見えます。マリアの赤い服はイエス・キリストの受難の象徴。この絵を支配する静けさのすべてが、憂鬱で厳粛であり、幼子の悲劇的な運命を痛いほどに予感させます。

深い人間性と神聖さを併せ持ち、生誕のささやかな光景がキリスト降誕の崇高な物語を伝える作品です。

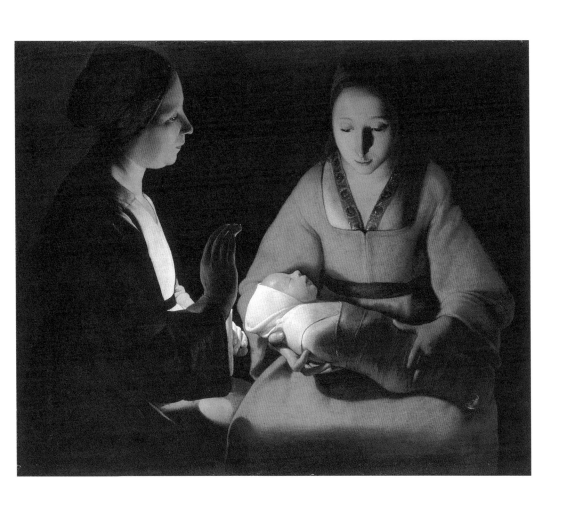

ド・ラ・トゥールはその眼差しを通して語りかけるのです。

ピエール・ローゼンベルグ、グラン・パレで行われた回顧展でのスピーチ（1997年10月21日）

ラップランドの魔女を訪ねる夢魔

La Sorcière de la nuit

1796年

恐怖の芸術

スイス生まれのヨハン・ハインリヒ・フュースリーは、イギリスを拠点に作家兼翻訳者として活動したのち、画家ジョシュア・レイノルズの助言によって自身も画家の道を歩みはじめます。フュースリーは、彼が愛した幻想的で神秘的な題材にふさわしいダークな色づかいで創作を展開しました。さあ、「ブラック・ロマンチシズム」の世界へようこそ。

フュースリーの作品には、魔女や奇妙な生き物、恐ろしい悪夢に見舞われる人びとが多く登場します。ここで紹介する絵は、彼がもっとも野心的に取り組んだプロジェクトのひとつに属します。詩人ジョン・ミルトンの著作にインスピレーションを得た、47点の絵画シリーズ〈ミルトンギャラリー〉です。

「ラップランドの魔女たちの呪文にかかり月がじわりと欠ける晩、一緒に踊ろうと魔女たちに呼び出された夢魔（ナイトハグ）は、赤子の血の臭いに引き寄せられ、空（くう）を切り密かにやって来る」。なんとも恐ろしい『失楽園』の一節が克明に描かれています。

画家は、この詩を余すところなく絵に表しました。疾走する馬に乗り、閃光で夜空を貫いて現れた夢魔。後景には狂喜乱舞する魔人たち。しかし、わたしたちの注意を引くのは前景でしょう。乳白色の肌をした豊満な魔女が赤ん坊を押さえつけています。わたしたちには赤ん坊を待ち受ける運命がわかります。脅すように刃物を振りかざす手。身の毛もよだつ光景です。

迷信から生まれた邪悪で超自然的なアンチ・ヒロインであり、人間の魂の曰く言い難い衝動を体現する魔女は、文芸の世界の住人となりました。フュースリーは、聖母像に象徴される母子の絆を陰惨な光景に再解釈してこの絵を描きました。制作当時、恐怖を引き起こす芸術表現が崇高なものとして理論化されたことはさておき、本作が、わたしたちの素朴な恐怖心を煽るものであることはまちがいありません。

魔法の国

ラップランドは北欧の国々にまたがって広がる魔術や異教と結びつきの深い地域を指します。この地では、しばしば太鼓の音に合わせてまじないや儀式が行われました。本作に描かれた魔人たちは、まさに儀式の最中のトランス状態にあるように見えます。

不安の誘惑

1757年、アイルランド生まれの哲学者エドマンド・バークは、「苦痛と危険の観念をかきたてるものはすべて（中略）崇高の源泉である」と書きました。崇高は美しいもののことではないのです。バークは、絵画や文学において、わたしたちの心が感じることのできるもっとも強烈な感情を引き起こすものが崇高だと考えました。

邪悪は人間の心に備わった主たる性質のひとつである。

エドガー・アラン・ポー

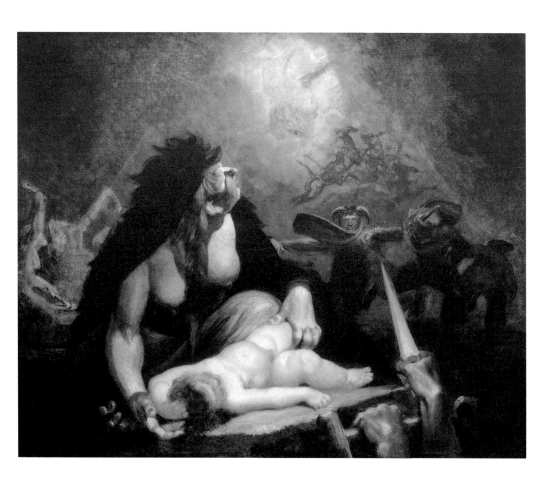

《ラップランドの魔女を訪ねる夢魔》
ヨハン・ハインリヒ・フュースリー
1796年
カンヴァスに油彩
メトロポリタン美術館、ニューヨーク

マドリード、1808年5月3日

Tres de mayo

1814年

壁を埋め尽くす…

1819年から1823年にかけ、ゴヤは自邸の壁に〈黒い絵〉と呼ばれる一連の作品を描きました。〈黒い絵〉には、ゴヤのもっとも私的な恐れ、老いと死に対する悲観的な疑問が描かれていました。

音のない世界で
────
フランシスコ・デ・ゴヤが暗い作品を描くようになったのは、熱病を経て聴覚を失ってからでした。不自由さが憂鬱で出口のない内面世界へとゴヤを向かわせたかのようです。

《マドリード、1808年5月3日》
フランシスコ・デ・ゴヤ
1814年
カンヴァスに油彩
プラド美術館、マドリード

戦争画

フランスによる占領から独立戦争を経て、1813年にスペイン国王に返り咲いたフェルナンド7世。その絶対王政下、画家フランシスコ・デ・ゴヤの評価は芳しくありませんでした。自由主義者で戦時下にはフランス軍を支持していたからです。その後、国王によって民主的憲法が廃止されたのを受け、弾圧を恐れたゴヤは、1824年、とうとうフランスに亡命します。

独立戦争後、ゴヤはひとまず宮廷の信頼を回復しようと試みました。しかし、フランス占領下のスペイン国王、ナポレオンの兄ジョセフ・ボナパルトの肖像画を制作したことが尾を引き、容易にはいきません。しかし、ゴヤは解決策を見いだしました。フランス軍の暴挙を非難する作品を制作するのです。

《マドリード、1808年5月3日》には、フランスによる弾圧のエピソードが描かれています。1808年5月2日の夜から3日未明、マドリード市民たちは、フランス皇帝ナポレオンの兄をスペイン国王に任命することに反発し蜂起。フランス軍のミュラ元帥は、反乱分子の射殺命令を下しました。

夜半の出来事であり、何よりも、わかりやすく虐殺を告発するため、ゴヤは暗く陰惨な空気を強調して描きました。作品の大部分を占める色は、黒、灰、茶。ランタンに照らされた主要人物だけが、両手を広げ、まるでイエス・キリストのようなポーズをとり、ひとりまばゆい目を引きます。彼は、この虐殺劇で犠牲になった殉教者を象徴する存在なのです。

顔のないフランス兵たちは、盲目的な残虐行為そのものであるように、匿名で非人間的な集団として描かれています。背景に広がるマドリードの街は不穏で、侵食していくような闇に沈んでいます。まるで音もなく忍び寄る悪のようです。

ゴヤは英雄譚を振りかざすことも、感傷に浸ることもなく、報告者として人間の不正義を伝えています。

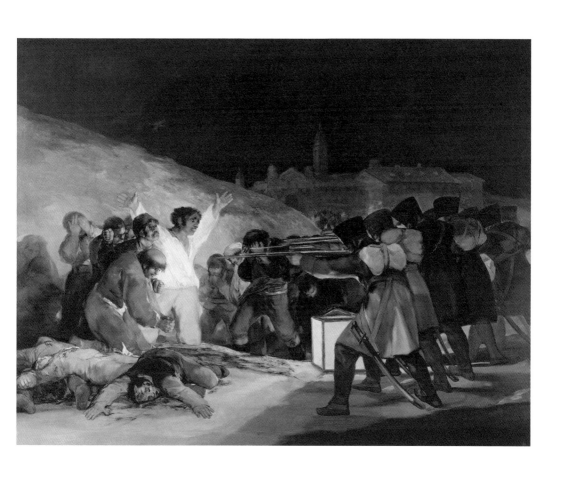

自然界には黒と白しかない。

フランシスコ・デ・ゴヤ

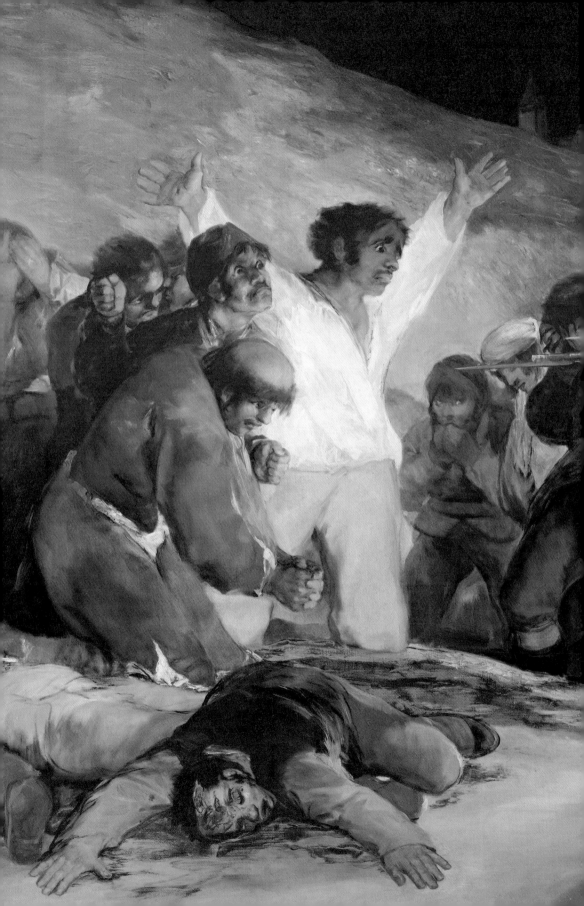

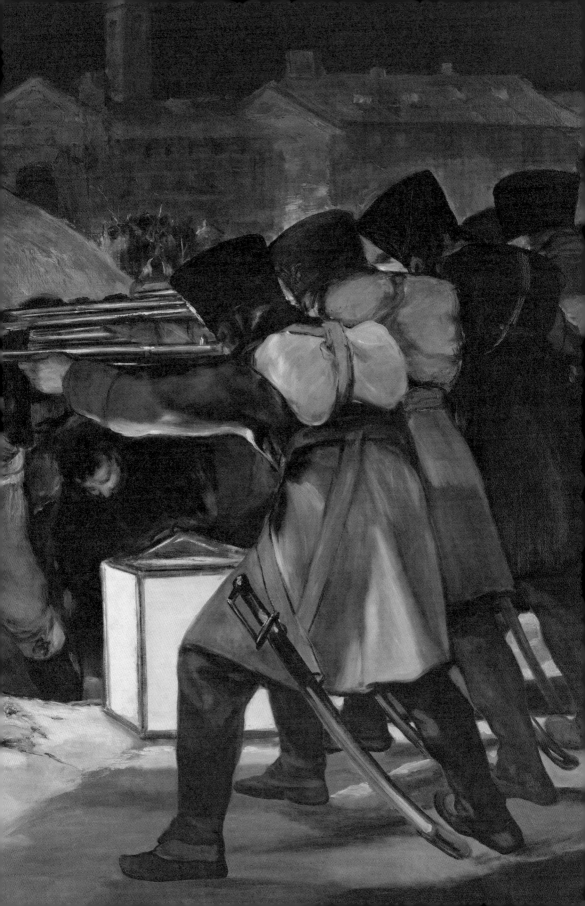

メデューズ号の筏

Le Radeau de la Méduse

1819年

三面記事から

1816年、フランス王国海軍のフリゲート艦メデューズ号がセネガル沖の砂州に座礁します。400人余りの乗員を救う充分なボートはありません。150人の兵士を乗せるため、間に合わせの材料で筏がつくられましたが、運命に見放され、13日間の漂流の末に生き残ったのはわずか10人でした。

テオドール・ジェリコーは、この浅ましいニュースを伝える三面記事に心を奪われました。「浅ましい」とは、数少ない生存者による証言です。筏の上では、将校たちが反乱を口実に多すぎる乗員を排除し、最初の数日間で100人もの兵士が殺されました。負傷者は躊躇なく海に捨てられ、あろうことか人肉食も行われたといいます。

ジェリコーは1819年のサロン（官展）で作品を発表することを決意し、膨大な資料を紐解き、生存者に聞き取りをして必死に制作に取り組みました。生気のない肉体を真に迫ったものにするため、パリ郊外のボージョン病院に出向き、遺体や切断された手足を観察したこともありました。

ジェリコーが描いたのは、自分自身を放棄し、もっとも暗い衝動に心を明け渡した人間の姿です。それは、わたしたち人間を支配する生存の本能でしょう。薄暗い色調がカンヴァスを覆い、痩せ衰えた肉体の、まるで屍のような人びとの姿を際立たせます。死がここにあります。諦めの表情を浮かべて動かなくなった息子を、彼を抱き抱えた父親から奪い、争うことをやめた人びとを半ば水のなかに沈める死が…。ジェリコーの筆が苦しみをかき立てます。

しかし、希望はあります。蠢く男たちによるピラミッド型の構図にそれが現れています。遙か遠く、光のなかに浮かんだボート。悪夢はもうじき終わるのです。ジェリコーは、ロマン主義の顕示と言うべき作品を描きました。

物議を醸す

1819年のサロンで注目を集めた本作は、賛否両論を呼びました。一方では、この絵はアートどころか悪名高きスキャンダルであり、そもそも芸術は美しさを称揚するものであるべきだ、とする声があり、他方では、芸術的、社会的重要性を理解する声がありました。同時代の歴史家ジュール・ミシュレは、「我々の社会全体が、このメデューズ号の筏に乗っている」と述べました。

年表
メデューズ号が引用された作品

1877年 — エミール・ゾラ『居酒屋』

ジョルジュ・ブラッサンス「仲間を先に」 — 1964年

1967年 — ルネ・ゴシニ、アルベール・ユデルゾ『軍師アステリックス』

ビヨンセ＆ジェイ・Z「APESHIT」 — 2018年

《メデューズ号の筏》
テオドール・ジェリコー
1819年
カンヴァスに油彩
ルーヴル美術館、パリ

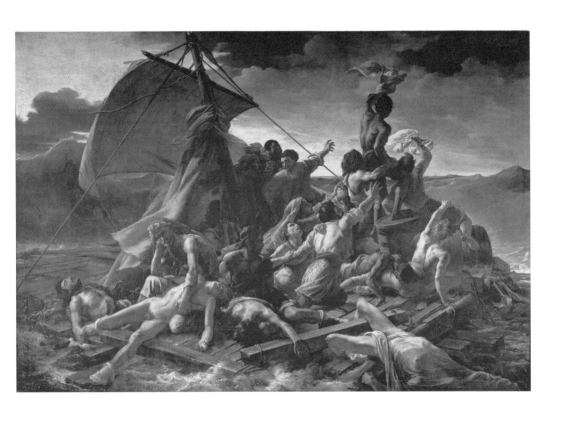

ジェリコーは制作中のこの絵を見せてくれました。
わたしは居ても立っても居られなくなり、
アトリエを飛び出すや我が家に駆け戻らずにはいられませんでした。

ウジェーヌ・ドラクロワ

画家の母の肖像

Portrait de la mère de l'artiste

1871年

大西洋横断

現在オルセー美術館に飾られている本作は、1891年、フランス国家が購入した最初のアメリカ美術作品です。

友情関係

アンリ・ファンタン゠ラトゥールが1864年に描いた《ドラクロワへのオマージュ》には、マネやボードレールらと並ぶホイッスラーの姿があります。

カルト的人気
───

かのプルーストは、ホイッスラーのものだった手袋を大切に保管していました。またコール・ポーターの1934年のヒット曲「You're the Top」には本作が「ホイッスラーのママ」として歌われ、同年、母の日を記念したアメリカの郵便切手にもなりました。アニメ『ザ・シンプソンズ』にも本作にオマージュを捧げるキャラクターが登場します。

オブジェとなった母

アートの世界の住人として大勢の心に刻まれ、カルト的な人気を誇る存在。たとえばダ・ヴィンチのモナリザ、そして、ホイッスラーの母親もそれに名を連ねるひとりです。けれども、本作は母へオマージュを捧げた肖像画でなく、因習にとらわれない新たな画風を打ち立てるために描かれたものでした。

《画家の母の肖像》は《灰色と黒のアレンジメント 第1番》としても知られます。後者は、画家の感性をより反映しており、色彩の調和を称揚する美的感覚や、抽象と言ってもいい作風に向かっていくホイッスラーの意思を伝えるタイトルです。

ホイッスラーがこの作品で描きたかったのは、母の肖像ではありませんでした。意外に思われるかもしれませんが、彼女の役割は装飾にすぎません。彼にとっての課題は、灰色と白の濃淡の微妙な差異を描くことでした。画家の母はそのためにここにいるのです。上にかかっている銅版画（彼女の息子の作品《テムズ川の眺め》）と彼女がいかに呼応しているかをご覧ください。同じアングルに同じトーン。ホイッスラーの母親は、芸術作品のオブジェとなっています。口の悪いひとなら、静物画とでも言うところでしょう。

それはさておき、わたしたちはこの絵に漂うメンタリティに引きつけられずにはいられません。質素な黒衣に身を包んだ女性はじつにアメリカの清教徒らしく、中国のカーテンや日本の足置き、前衛的な趣味のスタイリッシュな椅子で室内を飾る息子の嗜好と対照的です。旧世代と新世代の対峙が見てとれます。

アメリカ生まれのホイッスラーは、ロンドンとパリで自由奔放な生活を送っていました。母親がロンドンの自宅にやってくることになった際には、「家を空っぽにして、地下室から屋根裏部屋まで清めなければならなかった」と、友人のアンリ・ファンタン゠ラトゥールに打ち明けています。

この絵が何を表しているか?
それはこの絵を見るひと次第でしょう。

ジェームズ・アボット・マクニール・ホイッスラー

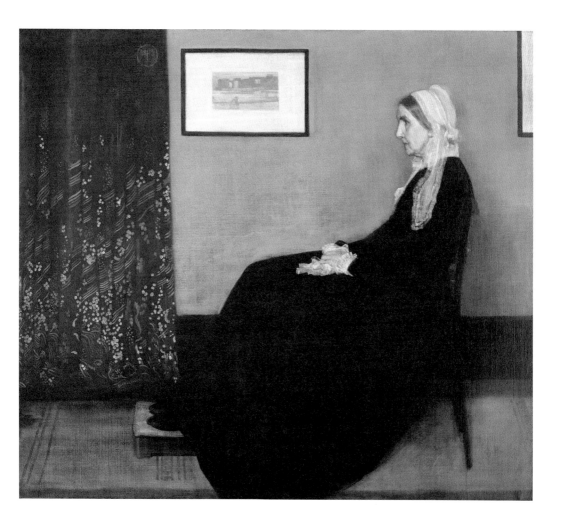

《灰色と黒のアレンジメント 第1番:画家の母の肖像》
ジェームズ・アボット・マクニール・ホイッスラー
1871年
カンヴァスに油彩
オルセー美術館、パリ

すみれの花束をつけたベルト・モリゾ

Berthe Morisot au bouquet de violettes

1872年

黒衣の淑女

画家ベルト・モリゾは、印象派運動を担う数少ない女性のひとりであり、ここではエドゥアール・マネのモデルを務めています。彼女はやがて、マネの弟ウジェーヌの妻となりました。

タイトルに「すみれの花束」とありますが、それらしきものはかろうじて見える程度です。それよりも目を引くのはベルト・モリゾの黒い服。彼女の顔の明るさを損なわない深い黒です。エドゥアール・マネは、光に満ちた背景と、何よりもモデルの乳白色の肌を引き立たせることで、白と黒の美しいコントラストを表現しました。わたしたちはこの絵に、画家がとりわけ好んだ色調の集合、あるいは対立を見ることができます。

ご存知でしょうか。ベルト・モリゾはじつは緑色の瞳をしていました。けれどもマネは翳りある表情を際立たせるため、その真実を隠すことにしたのです。画家の筆が描く黒は、禁欲的でも厳格でもなく、モデルは黒っぽくくすんだ外見と裏腹に、深刻そうには見えません。無造作な髪が顔を縁取り、大きな瞳が好奇心いっぱいに、しかも皮肉っぽくこちらを見つめています。この上なく健全なベルト・モリゾは、殻に閉じこもる女性ではないのです。さらに言えば、彼女は当時流行の黒でコーディネートした都会的な装いに身を包んでいます。

ふたりの画家は、プラトニックな誘惑と互いの作品をはさんだ絶え間ない対話からなる曖昧な関係を保っていたと言われています。まるで意見の異なる対話のように、マネが黒の洗練を極めたのに対し、ベルト・モリゾは白を賞賛していました。よく言われるように、正反対の者同士は惹かれ合う、ということなのでしょう。

ところですみれの花束といえば、この絵が描かれたのと同じ年、マネはモリゾに美しいすみれの花束の絵を贈っています。

最高傑作

ベルト・モリゾの姪と結婚した作家ポール・ヴァレリーはこう言っています。「1872年に描かれたベルト・モリゾを超えるモネの作品はないだろう」。

年表
マネが描いたベルト・モリゾ

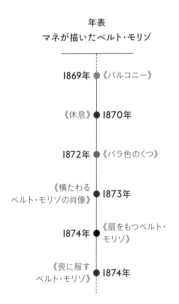

1869年 《バルコニー》

《休息》 1870年

1872年 《バラ色のくつ》

《横たわる
ベルト・モリゾの肖像》 1873年

1874年 《扇をもつベルト・
モリゾ》

《喪に服す
ベルト・モリゾ》 1874年

《**すみれの花束をつけたベルト・モリゾ**》
エドゥアール・マネ
1872年
カンヴァスに油彩
オルセー美術館、パリ

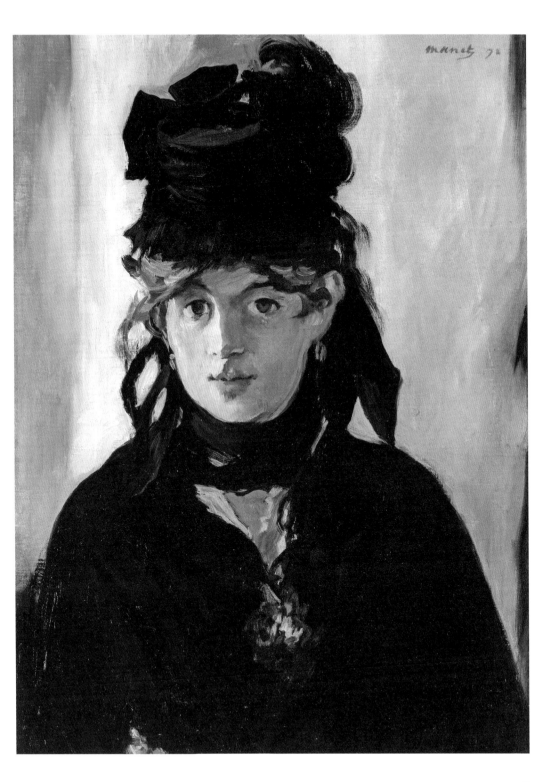

41

マダムXの肖像（ゴートロー夫人）

Madame Pierre Gautreau

1883-1884年

リトルブラックドレス

中世、貴族の女性は富と慎み深さを強調すべく黒で装いました。19世紀末、黒は喪服やイブニングドレスに取り入れられます。しかし、シンプルな黒のドレス（ワンピース）「リトルブラックドレス」をシックな装いの代名詞にしたのはココ・シャネルです。1926年、『ヴォーグ』誌は当時流行の車に喩え「シャネルのフォード」と称しました。1961年には、オードリー・ヘプバーンが映画『ティファニーで朝食を』でジバンシィの黒いドレスをまとっています。

黒いドレスの魅力

チャールズ・ヴィダーは、1946年公開の映画『ギルダ』で、ヒロインを演じるリタ・ヘイワースに本作から着想を得た大胆なチューブドレスを着せました。

《マダムXの肖像（ゴートロー夫人）》
ジョン・シンガー・サージェント
1883-1884年
カンヴァスに油彩
メトロポリタン美術館、ニューヨーク

スキャンダルを巻き起こしたドレス

1884年、ジョン・シンガー・サージェントは、実名を伏せた女性の肖像をサロン（官展）で発表。気高くエレガントな人物が優雅に黒いドレスで装う作品は、なんと猥雑であるとして人びとから顰蹙（ひんしゅく）を買ってしまいます。

アメリカ生まれのパリ社交界の華、ヴィルジニー・アメリー・アヴェーニョ・ゴートローはサージェントのためにポーズをとることを承諾し、画家は夫人が自身の名声を高めてくれるものと期待していました。高貴な白い肌が、漆黒のイブニングドレスとコントラストをなしています。軽く腰をひねった姿で描かれたドレスは、1880年代の流行であるコルセットで絞った細いウエストが強調されています。恥じるところは微塵もありません。夜の外出にふさわしい、女性たちに愛される黒のドレスです。エレガントで時代を超越した黒。結婚指輪、狩猟の女神ダイアナを彷彿させるヘアスタイル、宝石をあしらったドレスのストラップがわずかな装飾として添えられています。

では、何がスキャンダラスだったのでしょう。じつはこの絵は、元の絵と異なります。サロン出展時、片方のストラップは肩から外れていました。なんとはしたない！　裸婦像のためにモデルがポーズをとるならいざ知らず、上流社会の女性が自ら扇情的に振る舞うなど言語道断！　反響を受け、画家は悩ましいストラップを本来あるべき位置に描き直しました。しかし、それも手遅れで事態は悪化。騒動を逃れロンドンへ行ったサージェントは、一時、絵筆をおくことまで考えました。

一方、ショックから立ち直ったゴートロー夫人は、1891年、ギュスターヴ・クルトワに肖像画を描かせました。ポーズはこの絵とほぼ同じで、ストラップが肩から滑り落ちています。しかし、今度は議論の的になりませんでした。ドレスが白かったからです。汚れのない白が夫人の名誉を挽回しました。

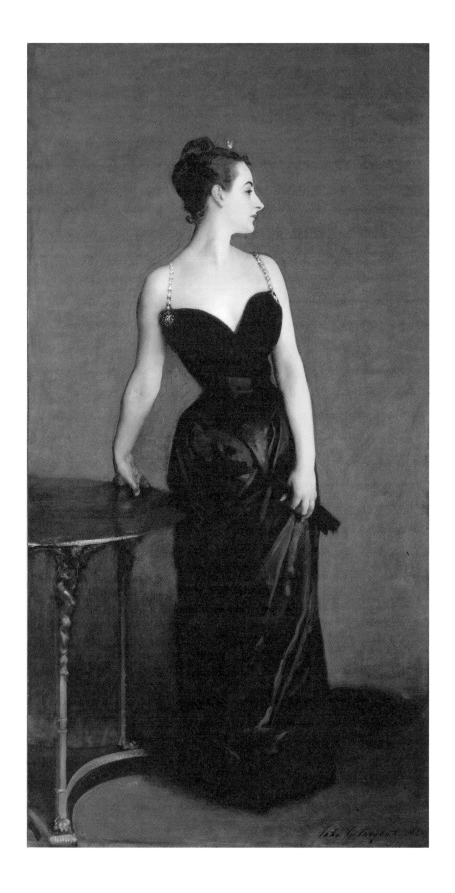

黒の十字

Croix noire

1915年

絵画の新たな地平

1915年、カジミール・マレーヴィチはペトログラード（現在のサンクトペテルブルク）で「最後の未来派絵画展0.10（ゼロテン）」を企画します。出展作品150点のうち40点がマレーヴィチのものであり、シュプレマティズム（絶対主義・至高主義）の誕生を記念する絵画の数々が披露されました。

　「最後の未来派絵画展0.10」には、この新たな絵画様式の宣言書と呼ぶにふさわしい作品、マレーヴィチの《黒の正方形》が展示されました。この正方形を発展させた円や十字も同じく公開されました。これらの絵画をもって、形態と色彩の至高性を考慮していくべきだとマレーヴィチは訴えました。何よりも物語のない絵です。こうして、カンディンスキーやモンドリアンと同じく、マレーヴィチによる抽象芸術が生まれました。

　マレーヴィチは、この展覧会のために自身にとって最初のモノクローム画を制作したとも言われています。彼はそれらの作品によって、事物が招く偶然から解放された絵画空間の無限の性質を示し、より多くの感覚への扉を開こうとしました。それには、無限を呑み込むような色調、すべてであると同時に無でもある黒を使うのが一番だったのです。

　右の十字架がまっすぐではないことにご注目ください。歪んでバランスが悪く、まるで吸い込まれていく枝のようにも見えます。何に吸い込まれているかといえば、白い背景でしょう。白もまた無限であり、より安心感を与え、綿のように柔らかな輝きを放っています。マレーヴィチは、白と黒という両極を対峙させながら双方に共通のことばを語らせているのです。

　そして何より、彼は、キリスト教と結びつけられる十字架というシンボルを非聖化しました。翌1916年には、「この先、どうするつもりなのだろう？」と人びとに思われていたマレーヴィチ。そう、彼はパンドラの箱を開けてしまったのです。

シュプレマティスム

ロシア・アヴァンギャルド運動が生んだ芸術様式のひとつシュプレマティスムは、具象表現に縛られず、色彩と形態という造形的な要素に着目しました。作為を排除した作品は、物語や外部の現実から独立した固有の世界をなします。マレーヴィチの抽象芸術と色彩絵画の探求は、ピエト・モンドリアン、アド・ラインハート、ポール・マンスーロフ、マーク・ロスコ、フランク・ステラ、イヴ・クラインらに影響を与えました。

年表
マレーヴィチと図形

1915年　《黒の正方形》

《黒の十字》　● 1915年

1918年　●《白の上の白の正方形》

《黒の円》　● 1923年

《黒の十字》
カジミール・マレーヴィチ
1915年
カンヴァスに油彩
ポンピドゥセンター国立近代美術館、パリ

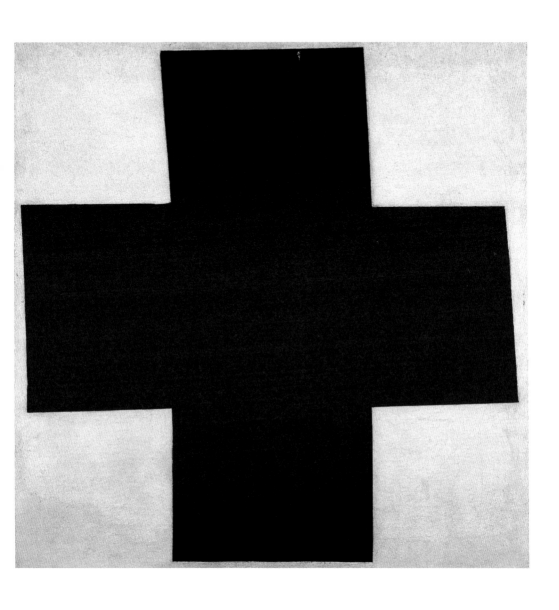

シュプレマティスムの本質は、
黒と白のエネルギーというふたつを基礎としている。

カジミール・マレーヴィチ『シュプレマティスムと34のドローイング』（1920）

ゲルニカ

Guernica

1937年

平和を祈る戦禍の絵

1937年に開催されるパリ万国博覧会に向け、スペイン共和国はパブロ・ピカソに縦3.5メートル、横7.8メートルの記念碑的な作品の制作を依頼しました。

スペイン内戦さなかの1937年4月26日。スペインのバスク地方の中心部にあるゲルニカの町が、フランコ将軍率いる反乱軍を支持するナチスドイツとイタリアによって爆撃されました。ピカソは新聞記事や写真で明らかにされた残虐行為に衝撃を受け、猛烈な勢いで作品を描きました。激しい嫌悪感が彼にインスピレーションを与えたのです。

叫び声をあげる女性、腕に抱かれて死んだ子ども、内臓が露出した馬、燃え盛る家を前にした男、そして前景には、爆撃に遭った人びとの無力さを象徴するように、折れた剣を手に倒れた民兵の姿があります。カンヴァスにありとあらゆるものがひしめき合っています。ピカソは、さまざまな物体、人間、動物が逃げ場もなく脅威に晒され、混じり合いもつれ合うさまによって、巨大な雄牛の静かな目が映す混沌を描きました。

ピカソはまた単純化したモチーフで、ことばでは言い表せないことを伝えます。爆撃による炎でしょうか？　天井の電球は煌々と光を放射しています。虚飾も誇張もありません。黒と白の色づかいが死の恐怖を際立たせます。灰色の濃淡で描かれた絵は、写真を想起させます。ピカソは報道記者のような役割を果たしているのです。彼の芸術は歴史に寄与するものです。

《ゲルニカ》は戦争とその惨劇の象徴となりました。プロパガンダを担う絵は、独裁政権を糾弾するものとして世界を巡回し、第二次世界大戦中はニューヨーク近代美術館（MoMA）に設置されました。ピカソは皮肉にも、戦争の陰惨さを描いた作品によって平和に貢献したのです。

ゲルニカ特集

1937年5月1日から6月4日まで、当時ピカソのパートナーだったドラ・マールは、《ゲルニカ》の全制作過程を写真に収めます。ピカソは45枚の習作を準備して本制作に臨みました。美術批評家でアート誌『カイエ・ダール』の創始者クリスチャン・ゼルヴォスは、同誌の特集号で一冊を割いて本作を取り上げました。

条件付き

スペイン政府の要求に対し、ピカソはフランコが政権の座にあるうちは作品が引き渡されることを拒みます。《ゲルニカ》がスペインに運ばれたのは1981年のことでした。1992年以降、同作はマドリードのソフィア王妃美術館で展示されています。

フランコが権力の座にある限り、《ゲルニカ》をスペインに運んでほしくない。
《ゲルニカ》は人生の最高傑作。何よりも大切なものだ。

パブロ・ピカソ、顧問弁護士であったロラン・デュマによる回想『ミノタウルスの目』（2013）

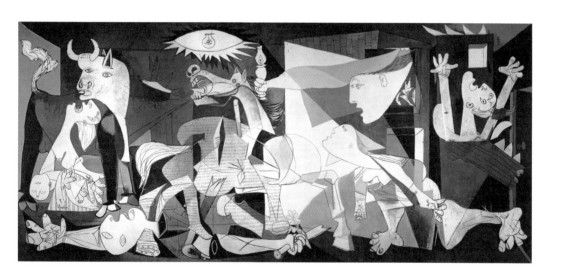

《ゲルニカ》
パブロ・ピカソ
1937年
カンヴァスに油彩
ソフィア王妃芸術センター、マドリード

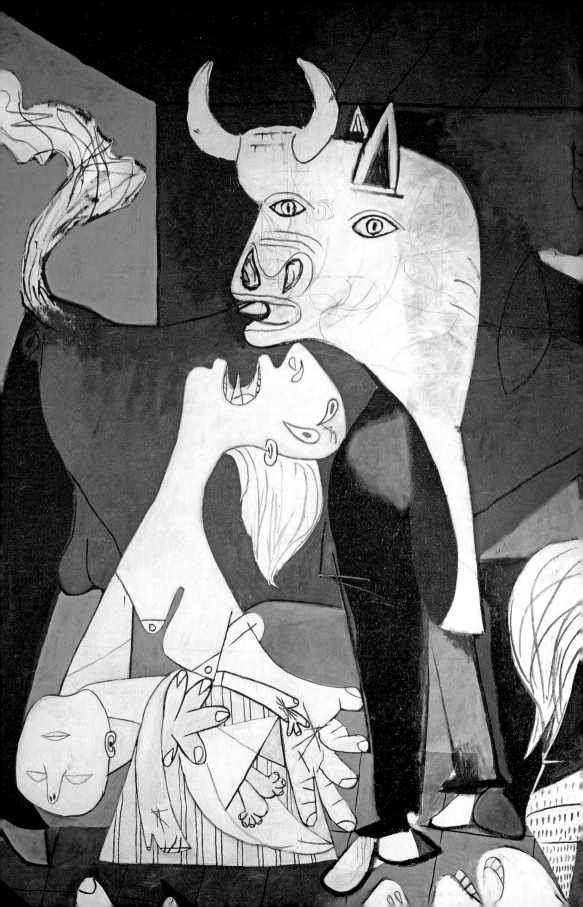

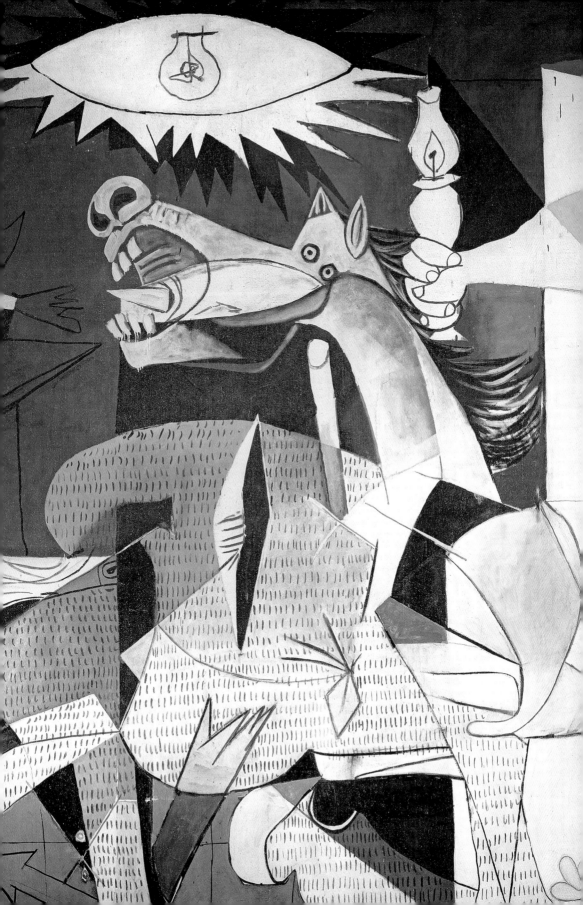

Number 26 A, Black and White

Number 26 A, Black and White

1948年

自動車用塗料

チューブ入りのアクリル絵具が初めて販売されたのは1955年のことでした。ジャクソン・ポロックは、自動車の塗装に使用されていたアクリル塗料「デュコ」を使用しています。デュコは粘性のある流動的な質感をドリッピングで表現するのに最適でした。

アートの説明

ジャクソン・ポロックにとっての現代芸術家は、自分の内的世界を表現します。言い換えれば、自分に宿るエネルギー、動き、その他の力を表現するのです。

《Number 26 A, Black and White》
ジャクソン・ポロック
1948年
カンヴァスにグリセロフタル酸樹脂
ポンピドゥセンター国立近代美術館、パリ

踊る絵画

ジャクソン・ポロックは、1947年から1951年にかけ、ドリッピングによる創作に取り組みました。第二次世界大戦末期、アメリカの画家たちが編み出したドリッピングは、したたらせた顔料の質感やストロークが生む多彩な表情で描く絵画技法です。

ジャクソン・ポロックは、ドリッピングに取り組む際、床に広げたカンヴァスの上に身を置き、その表面を「闘技場」と呼んでいました。筆や棒で顔料を投げるように垂らし、カンヴァス上を移動しながら全身を回転させ、ねじり、トランス状態を呼び起こすような身振りで描きました。ポロックの作品はたまたま生まれたものではありません。彼は、メキシコの壁画芸術や、シュルレアリスムの無意識の探求、ネイティブアメリカンのナバホ族が行うシャーマンの儀式からもインスピレーションを得ていました。身体と芸術の新たな関係を示すドリッピングは、即興で行われる彼の身振りの延長にある表現でした。

ここでは、オールオーヴァーと呼ばれる技法が用いられ、白地に交差する黒い線で、画面全体が覆われています。支配的な要素も序列もありません。リズミカルでエネルギッシュであり、苦悩に満ちて暴力的でもあります。

その自発的で即興的な創作手法にもかかわらず、わたしたちが目にする作品は、単なる偶然の産物からは程遠いものでした。ポロックは自分が何を目指しているのかを知り、じっくり考えてから制作に取りかかり、結果が気に入らなければ何度でもやり直しました。

ポロックの作品に懐疑的な声も少なからずありました。美術評論家のエミリー・ジェナウアーは、「（一連のドリッピング作品は）ただのもつれた髪の毛の塊にしか見えず、ひたすらきれいに梳いてしまいたかった」と述べています。

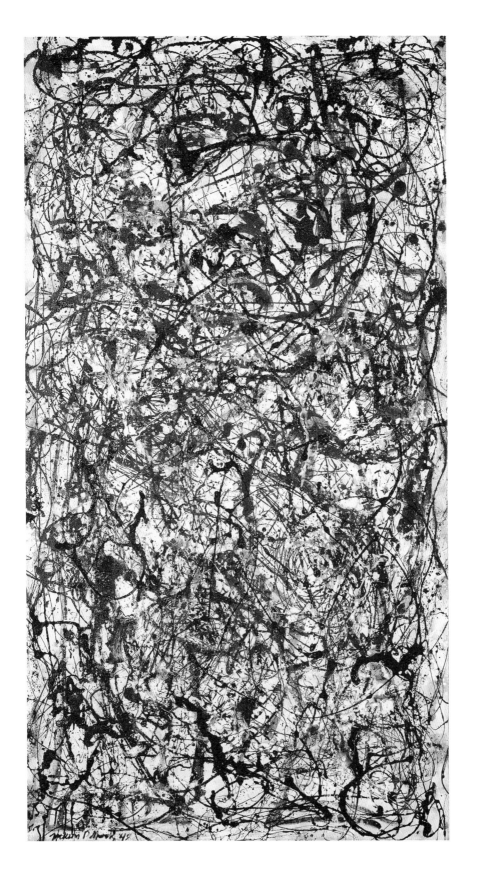

無題

Sans titre

1973年

フィフティ・シェイズ・オブ・ブラック

1940年代半ば、ピエール・スーラージュは、胡桃の樹皮から抽出した天然色素を用いた最初の抽象作品《ブル・ド・ノワ（胡桃のインク）》を制作しました。その作風はまたたく間に注目を集めます。アンス・アルトゥングとフランシス・ピカビアは、戦後の美学とは一線を画するこの画家を称賛しました。

　スーラージュの作品は、どこか心を落ち着かせ、瞑想的でさえあり、彼自身もそれを認めています。書道と禅の文化を高く評価していたアーティストの簡素な作品は、彼の研ぎ澄まされた動作と、引き締まった構成によるものでしょう。それらが、絵画に漂う静けさと、単色で大胆に表現された領域が伝える筆運びの躍動感とのコントラストの妙となっています。コントラストはまた、黒と対照的な白によっても生み出されています。紙色の明るさと下地に施された塗りが、控えめでありながらくっきりとした光の開口部となり、わたしたちの注意を惹きつけます。この輝きは光沢のある黒の輝きに呼応するものです。

　スーラージュが使ったのは、太い絵筆と建築現場で用いられる塗装用のブラシでした。それらが黒い絵具を広範囲に塗ることを可能にし、画面全体の安定感を生み、この堂々たる外観が表現されています。彼の動作から生まれるエネルギーは、創造的行為の熱狂的で解放的なエネルギーです。スーラージュは普段は隠されている親密な領域にわたしたちを招き入れます。

　1973年に本作を描いた6年後、スーラージュは制作中の作品のカンヴァスを黒く塗りつぶしました。失敗作だと思ったのです。翌朝、妻に肩を抱かれた彼は、ふと自分が新しいスタイルを開拓したことに気づきました。スーラージュの〈ウートルノワール〉、黒を超えた黒の作品群はこうして生まれました。あらゆる光を宿すことができるたったひとつの色。スーラージュの黒は、白に頼ることなく光を浮かび上がらせたのです。

スーラージュはかく語りき

「わたしが惹かれるのは、黒が一方で極みであり、影であり、黒よりも暗いものはないからです。その一方で、黒はまばゆい色でもあります。黒のふたつの可能性がもたらすもの。それが、わたしをこの描き方に導いたのです」。

年表
モノクローム作品の歴史

1918年 ● カジミール・マレーヴィチ《白の上の白》

イヴ・クライン〈IKB〉* シリーズ ● **1956-1962年**

1960-1967年 ● アド・ラインハート〈究極の絵〉シリーズ

ピエール・スーラージュ〈ウートルノワール〉シリーズ ● **1979-2022年**

＊インターナショナル・クライン・ブルー。イヴ・クラインが1956年に開発した青色顔料

《無題》
ピエール・スーラージュ
1973年
紙貼りしたカンヴァスに樹脂
カンティーニ美術館、マルセイユ

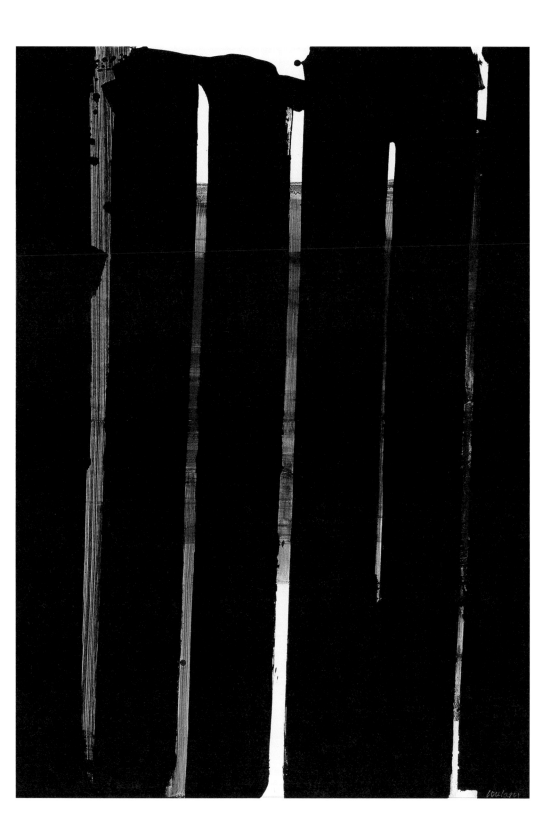

ぼくは戦争を待っている

J'attends la guerre

1981年

戦争と平和

ベンことバンジャマン・ヴォーティエは、1957年から絵を描きはじめました。ほどなく彼の芸術的実践にことばが取り入れられます。挑発的な彼のアートはヌーヴォー・レアリスム*に触発されたものです。ベンはその後、デザイナーで建築家のジョージ・マチューナスが創始したフルクサスに参加。ニースを拠点に活動を展開しました。**

1958年、ベンはニース市内に、レコード店と展示ギャラリーを兼ね揃えた「ラボラトワール32」をオープンしました。しかしまもなく「ベンはすべてを疑う」に名称を変更。ストリートパフォーマンスやデモンストレーションの合間、彼は芸術と芸術家の地位について考察を深めました。ベンは、手書きのメッセージをお気に入りの表現メディアとし、パフォーマンスの語りや、自作のオブジェへのサインにそれらを用いました。一見素朴でありながら真実を突きつける彼のことばは、人びとに自問自答を促します。

1980年代、ダダイスム***の理念を継承する運動を標榜して起こったフィギュラシオン・リーブル****。その主要アーティストであったベンは、誇大妄想と皮肉を組み合わせたグラフィック作品で目覚ましい活躍をしました。

一目で彼のものとわかる筆跡に、物事の本質をつく名言の数々。考えてみると「戦争を待っている」とは、ずいぶんなことばです。戦争が避けられず、差し迫っていることを理解しながら諦めきっているのですから。これこそが、ベンが戦っている軽薄さと無頓着さです。いまや黒を背景に書かれたメッセージは、ベンを代表する作品として大衆文化の一部となっています。自分のへそばかり見て、周りの世界を充分に見ていない社会には、彼にとって、それだけ多くの作品のモチーフがあるということでしょう。

学校でおなじみ

ベンは1986年にその名言を売り出し、1996年以降、文具ブランドのクオヴァディスとコラボレーション。「Ben」の手書き文字がデザインされたペンケース、スケジュール帳、ファイルなどはフランス中の学校で目にすることがができます。

年表
アートとエクリチュール

1914年	ギヨーム・アポリネール「手紙・大洋」
1919年	フランシス・ピカビア《二重の世界》
1924年	ラウル・ハウスマン《ABCD》
1928年	ルネ・マグリット《普遍論争》
1985年	サイ・トゥオンブリー《Wilder Shores of Love》
1988年	ジャン=ミシェル・バスキア《エロティカ》
2003年	ジョルジュ・ルース《Irréel》

《ぼくは戦争を待っている》
ベン
1981年
カンヴァスにアクリル
ポンピドゥセンター国立近代美術館、パリ

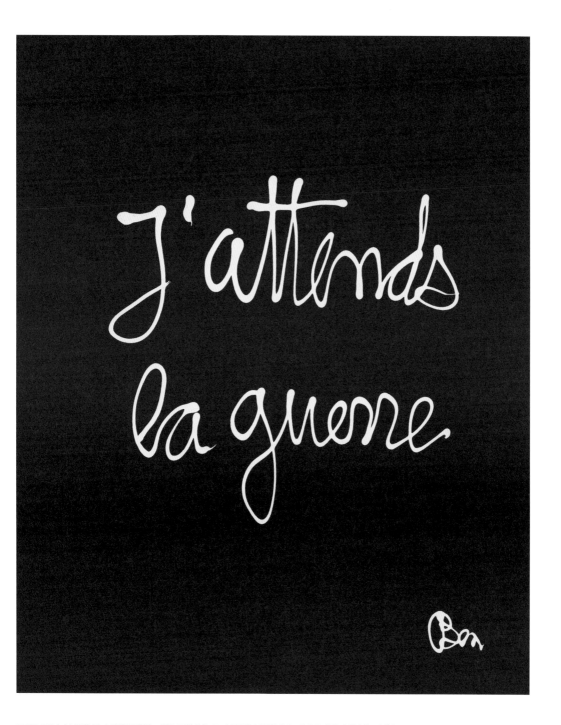

*フランスを中心に展開された前衛芸術運動。伝統を覆す技法で、大量生産の工業化社会における「新たな現実性」を模索。
**ニューヨークを中心に展開された前衛芸術運動。既存の芸術的価値を否定あるいは揶揄。美術にとどまらぬ幅広いジャンルに波及した。
***1910年代半ばに起こった芸術思想・芸術運動。あらゆる既成概念を破壊、否定し、個人の欲求を解放することを大きな特徴とする。
****1980年代、ヨーロッパで同時多発的に起こった具象絵画運動のひとつ。大衆芸術にインスパイアされたグラフィックや明瞭な色彩が特徴。

Descent Into Limbo

Descent into Limbo

1992年

淵を恐れる

ドイツのカッセルで5年に一度開催され、熱い期待を集める現代美術展「ドクメンタ」。1992年、アニッシュ・カプーアは、まるでトリックアートのようなインスタレーションを発表し、注目のアーティストとなりました。

あなたはコンクリートの建物の前にいます。なかに入ると…さて、何が見えるでしょう。床の中央に描かれた黒い円盤。そう思ったあなた、これは深さ2.5メートルの穴です。アニッシュ・カプーアは、空間とそれに対するわたしたちの認識に疑問を投げかける、錯視効果のある作品を得意とする作家なのです。

戸惑わずにいられません。彼は、アンドレア・マンテーニャによる1475年の傑作《リンボへの降下》に着想を得ました。十字架にかけられたイエス・キリストが、復活までの間、死後の世界のひとつリンボ（辺獄）に降り、彼より前に亡くなった義人（正しいひと）たちの魂を救う、聖書のエピソードを描いた作品です。生と死に惹かれるカプーアにふさわしい主題です。

さて、インスタレーションに戻りましょう。閉じられた空間であなたは少し圧迫感を覚えているかもしれません。脱出しましょうか。黒い顔料に覆われた不可思議な穴を通れば、ここから出られるのでは…。こんな風にわたしたちは皆、この不穏な穴に吸い寄せられてしまうのです。

2014年以来、アニッシュ・カプーアは本作にベンタブラックを用いています。光を吸収する黒色顔料で、穴の深さを完全に消しているのです。なんとも人騒がせですが、それゆえに穴はわたしたちを虜にします。この暗い淵には、欲望、恐怖、感情のすべてが隠されています。無限にして不在。底なしの井戸。わたしたちの物語のすべては…心のリンボにあるものなのです。

ベンタブラック

2014年、イギリスのナノシステム社は、軍事用の「黒よりも黒い」顔料ベンタブラックを開発しました。99.96％の光を吸収するベンタブラックに覆われた表面や形状は、ひとの目には見分けがつきません。2年後、アニッシュ・カプーアは、この顔料を芸術目的で使用する独占的権利を取得したと発表し、メディアを賑わせました。

段差に注意

2018年、ポルトガル北部ポルトのセラルヴェス現代美術館で行われた本作のインスタレーションで、男性が穴に落ち負傷しました。注意書きがあったにもかかわらず、漆黒の円盤のような見た目に騙されてしまったのです。

《Descent Into Limbo》
アニッシュ・カプーア
1992年
コンクリート、スタッコ
セラルヴェス現代美術館、ポルト

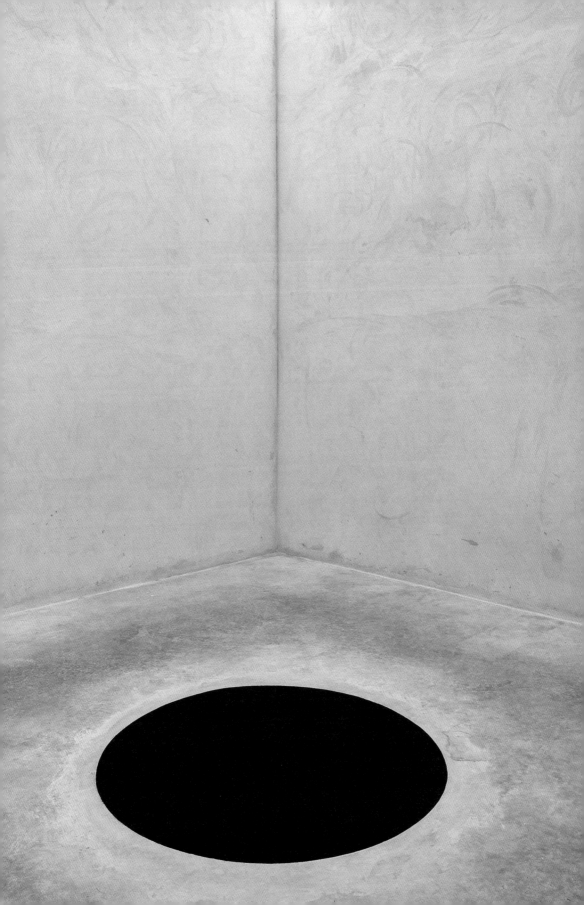

黒をもっと知るために

LES INATTENDUS

———

赤絵式の鉢

Coupe à figures rouges

紀元前440年

赤と黒

紀元前550年以降、アテナイの人びとは陶器に装飾を施す「赤絵式」の技法を大いに発展させます。赤絵式の陶器は、西ギリシャの国境を越えて大きな成功を収めました。デザインと形状の妙技は、他の追随を許さぬものでした。

古代ギリシャにおいて黒は欠くべからざる大切な色でした。当時の色彩理論は、黒（闇）と白（光）を両極とし、その間にすべての色が生じると考えていたためです。そのため陶磁器においても、黒い色を生かしたふたつの技法、すなわち黒絵式と赤絵式が発達しました。もっとも古い陶磁器とされる黒絵式は、明るい素地に黒いモチーフを表現したものです。赤絵式の場合は、この鉢のように、装飾文様や情景を明るい赤（素地となる粘土の色）で残し、背景に黒い釉薬がかけられました。

鉢の中央、ギリシャ風の装飾で囲まれたメダイヨン（円形）のなかに、髭をたくわえた男性がパピルスの葉でつくられた巻物を広げて座っており、その向かいには石版を手にした若い男性が立っています。陶器に書き込まれた文には、詩人であり音楽家でもあるムサイオスとリノスの名が記されています。芸術と創造を讃える日常の風景は、かつてこの種のオブジェに好んで描かれていた神話的なモチーフに取って代わるものです。

赤絵式の技法により、画家（陶工兼絵付師）たちは装飾の流麗さ、精確さを向上させていきます。人間を主役にした図柄が人気を博し、それに伴って、顔や身体のリアリズム、動き、ボリューム感のある布類の詳細な描写、さらには感情までもがより強く意識されるようになりました。こうした表現様式の目覚ましい進化は、陶磁器と足並みをそろえ古代彫刻にも反映されました。

赤絵式の色の秘密

オブジェをつくるための粘土には、たいてい赤みがかった黄土が加えられました。ろくろで成形して乾燥後、画家は茶色の粘土液で装飾を描き、塗りを施しました。色が浮かび上がってくるのは焼成中です。赤は800度で酸化焼成、黒は950度で還元焼成を行う必要があります。その後、窯に冷気を導入すると、再び酸化が起こり、塗りを施していない部分が赤く発色するのです。

古代ギリシャの名工

わたしたちが現在「赤絵式」と呼ぶ技法は、紀元前530年頃、陶工兼陶画家「アンドキデスの画家」によって発明されました。当時、陶芸は彫刻よりも進歩しており、図像の観点から見ても豊かでした。

強烈で鮮やかな黒色だが、その表面の反射は
ディテールやコントラストを消し飛ばすほどではない。

ジョン・ボードマン『初期ギリシャの壺絵』

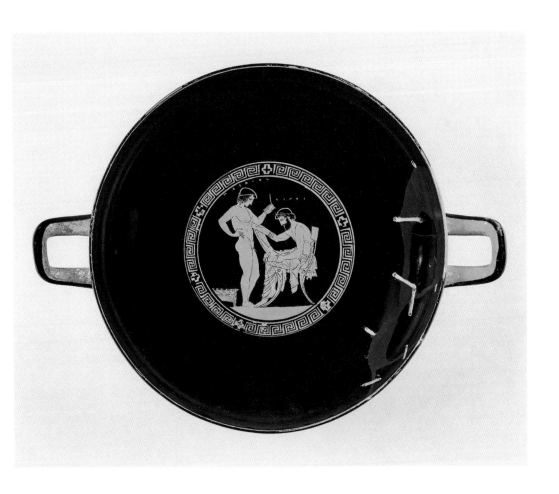

赤絵式の鉢
エレトリアの画家
紀元前440年
陶器
ルーヴル美術館、パリ

黒の部屋

Chambre noire de la villa d'Agrippa

紀元前10年頃

時を超える黒

絵画的な壁面装飾は古代ギリシャで発展しました。紀元前2世紀以降、ローマ帝国がこの種の装飾を取り入れ、またたく間に邸宅の装飾として欠かせないものとなります。

ローマ帝国の裕福な家庭は、イタリア南部ナポリの海辺に別荘を持つのが通例でした。ボスコトレカーゼの町の近く、湾に面した場所にあるアグリッパの別荘も、そうした風潮の例に漏れません。アグリッパは皇帝アウグストゥスの親友で、その娘ユリアの夫でした。紀元前12年、アグリッパが亡くなると、生まれたばかりの息子に別荘が引き継がれ、妻ユリアが改修工事、とりわけ壁画の作成を仕切りました。

この謎めいて優美な「黒の部屋」は、そのようにして装飾を施された部屋のひとつです。仰々しさや重厚さを排し、シンプルで洗練されたモチーフを採用しています。遠近感や量感の効果はありません。重要なのは、前例のない現代性を備えた、抽象的とも言えるこの黒のモノクロームです。

アグリッパの別荘には当時最新の様式が取り入れられており、燭台はこの時代の典型的なモチーフです。繊細な支柱に3灯の枝を備え、メタリックな植物を思わせる外観がみごとな燭台。そこに太陽神アポロのシンボルである白鳥の絵や、当時ローマが征服したばかりのエジプトを想起せずにはいられない東洋的なモチーフが付け加えられています。

黒と白のモザイクの床が引き立てる黒いフレスコの壁面が、この空間に清楚で神秘的なムードを醸しています。夜の帷が下りる頃、灯りに照らし出されたこの部屋を想像してみてください。きっと、魔法にかけられたような光景が広がっていたことでしょう。

運命のいたずら

アグリッパの別荘は、鉄道の建設工事中に偶然発見されました。1903年から1905年にかけて部分的に発掘作業が行われましたが、1906年のベスビオ山の噴火で再び埋没してしまいます。破壊を免れたフレスコ画は、ニューヨークのメトロポリタン美術館とナポリの考古学博物館に収められました。

フレスコ画

壁の装飾は、顔料（黒の場合は木炭または煤）を生乾きの石灰の漆喰に塗布する技法で描かれました。漆喰の水分が蒸発すると、石灰に含まれる水酸化カルシウムが表面に浮き上がり、空気中の二酸化炭素と接触して炭酸カルシウムに変化。これが顔料を下地に固着させます。顔料とバインダー（固着剤）からつくられる絵具と違い、フレスコ画は顔料のみで描かれるのです。

夜は闇のなかに隠れてしまった。

セネカ『テュエステス』第5幕、第3場

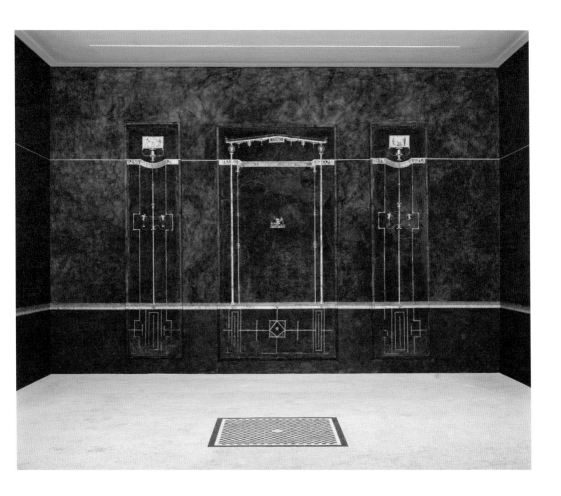

〈黒の部屋〉
アグリッパの別荘、ボスコトレカーゼ
紀元前10年頃
フレスコ
メトロポリタン美術館、ニューヨーク

犀
（さい）

Rhinocéros

1515年

空想された動物

1515年5月20日、リスボンに犀が到着します。ポルトガル国王マヌエル1世の注意を引こうとした、グジャラート王国のスルタン、ムザッファル・シャー2世の外交の贈り物でした。古代以来ヨーロッパでは目にすることのできなかった犀は、王家の動物園に展示されて人びとを魅了します。

　リスボンを拠点とする印刷工ヴァレンティン・フェルナンデスは、ニュルンベルクの商工会（ギルド）宛てに手紙を書き、古代ローマの博物学者大プリニウスと地理学者ストラボンによる描写を引用して、この動物を詳細に説明しました。当時、画家、芸術理論家、彫刻家として名を馳せていたアルブレヒト・デューラーは犀を見たことはありませんでしたが、この手紙をもとに、緻密なデッサンを描き、木版画を制作します。それは、さほど現実とかけ離れていないと言えども空想の動物。異郷の地と知に魅了された人文主義の時代の産物でした。

　デューラーの犀は象の尻尾を持ち、背中に突き出た小さな角がギリシャ神話のキメラを思わせます。皮膚は甲羅状で鱗模様に覆われています。それはさておき、細やかに彫られた銅版画はじつにみごとです。いくつものフォルムを組み合わせ、起伏ある犀の体を効果的に描いています。

　デューラーが芸術の域に高めた銅版画は、1450年頃にドイツで発明された活版印刷によって多くのひとに届けられました。この犀の版画は5000枚売れ、18世紀半ばまで博物学の資料として使用されます。

　ところでその犀は？　なんとその後、時の教皇レオ10世のもとへ運ばれる途中、船が沈没し鎖に繋がれたまま溺死してしまいました。この出来事は犀にさらなる関心を集めたのと同時に、人間が動物の残酷な支配者であることを示しました。

画家の名解説

デューラーは犀の版画に詳細な説明を添えています。以下はその抜粋です。「（犀は）ここに描いた通りの姿かたちをしています。ゴマガメ（水棲の亀の一種）のような色をしており、ほぼ全体が厚い甲羅で覆われています。象ほどの大きさですが脚は短く、ほとんど不死身です。鼻先には強く鋭い角があり、岩に近づくたび角を研いでいます」。

年表
犀に魅せられた画家たち

1749年　ジャン=バティスト・ウードリー《クララ》

1878年　アンリ=アルフレッド・ジャックマール《犀》

1956年　サルヴァドール・ダリ《レースをまとった犀》

1998年　ニキ・ド・サンファル《犀》

1999-2000年　グザヴィエ・ヴェイヤン《犀》

2002年　フランソワ=グザヴィエ・ラランヌ《犀II》

体長は象ほどあるが、脚はひどく短く、
柘植材のような色をしている。

大プリニウス『博物誌』

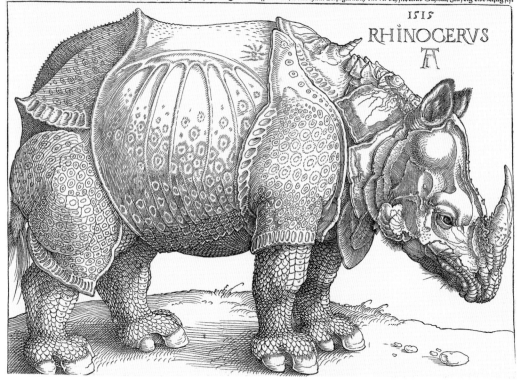

Nach Chriſtus gepurt.1513.Jar.Adi.j.May.Hat man dem groſmechtigen Kunig von Poꝛtug. Emanuell gen Lyſabona pꝛacht auſ India/ein ſollich lebendig Thier.Das nennen ſie
Rhinocerus.Das iſt hye mit aller ſeiner geſtalt Abconterfet.Es hat ein farb wie ein geſpꝛeckelte Schildtkrot.Vnd iſt võ dicken Schalen vberlegt faſt feſt.Vnd iſt in der grõſ als der Helffandt
Aber nydertrechtiger von paynen/vnd faſt werhafftig.Es hat ein ſcharff ſtarck Hoꝛn voꝛn auff der naſen/Das begyndt es albeg zu weꝣen wo es bey ſtaynen iſt.Das doſig Thier iſt des Helff
fantz todt feyndt.Der Helffandt furcht es faſt vbel/dann wo es In ankumbt/ſo laufft Im das Thier mit dem kopff zwiſchen dye foꝛdern payn/vnd reyſt den Helffandt vnden am pauch auff
võ erwürgt In/des mag er ſich nit erweꝛn.Dann das Thier iſt alſo gewapent/das Im der Helffandt nichts kan thŭn.Sie ſagen auch das der Rhinocerus Schnell/Fraydig vnd Liſtig ſey.

1515
RHINOCERVS
AͰ

《犀》
アルブレヒト・デューラー
1515年
木版画
大英博物館、ロンドン

虚栄心

Vanité

1515年

見えない部分

色彩を重視したヴェネツィア派、素描を重視したフィレンツェ派。盛期ルネサンスのイタリアにおける両者の対立は、結果として、ぼかしを効かせた表現や奔放な筆づかいを育み、自由でのびやかな絵画が生まれることとなりました。

16世紀、ヴェネツィア派に大きな影響を与えたのは、画家ジョルジョーネでした。自然をあるがままに表現することを推奨した彼は、レオナルド・ダ・ヴィンチのスフマート*技法から派生した明暗法を多用したことで知られています。ヴェネツィア派の頂点と称される画家ベッリーニの工房で、ジョルジョーネの弟弟子であったティツィアーノは、ダ・ヴィンチの作品を観察し、独自のやり方でその手法を取り入れました。ティツィアーノはモデルの内面を深く見つめることを好み、それは彼の作品に前例のないリアリズムを与えました。

ティツィアーノが描く肖像画は、暗い色調の背景とまばゆい人物のコントラストが際立ち、女性の場合はとくに乳白色の肌が強調されます。この作品では、女性を浮かび上がらせる背景の暗闇が物語を伝えています。その物語を知るには、彼女が掴んだ鏡を覗いてみる必要があります。黄金に宝石に真珠、奥にはせわしない様子の暗い人影が見えます。おそらく女主人の持ち物の整理に忙しいメイドでしょう。

画家は、虚栄心の寓意を辛辣に見せつけます。彼が指摘するのは肉体的な驕りではなく物質的な驕りです。彼女をこれほど自信に満ちあふれさせ、荘厳に、穏やかに、艶めかせているのは、その所有物なのです。この絵は、個人の理想化と不完全な人間の現実を対比させています。光のもとで明かされるのは、わたしたちが自分自身に認めている姿。わたしたちのもっとも恥ずべき秘密は闇のなかにかき消されて…いえ、そうでもないかもしれません。

* 輪郭線を用いず、透明になるほど薄く溶いた絵具を塗り重ねて生まれる陰影で、立体感や形状を表現する技法。

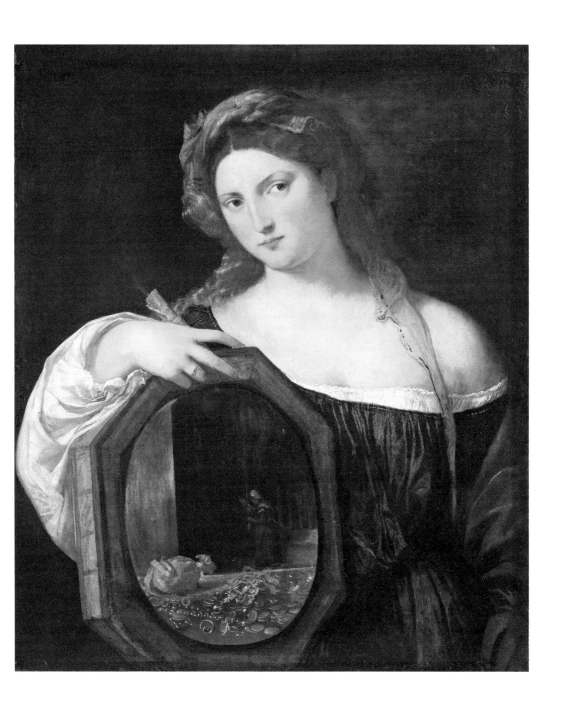

《虚栄心》
ティツィアーノ・ヴェチェッリオ
1515年
カンヴァスに油彩
アルテ・ピナコテーク、ミュンヘン

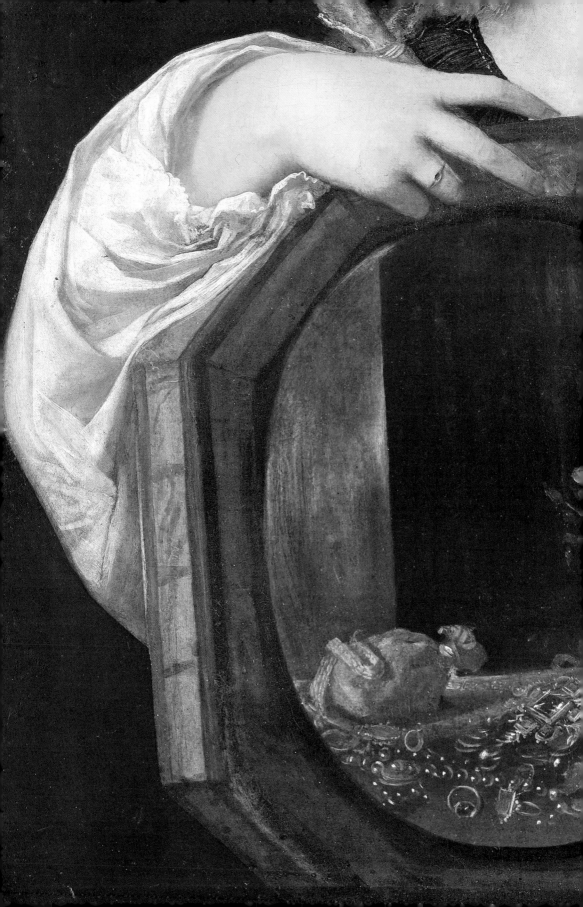

敬亭山秋景図

Monts Jingting en automne

1671年

墨の歴史

西洋のインクに先立つ墨の起源には諸説あり、インドを経て中国でつくられるようになったともいわれます。当初の墨は、不完全燃焼により発生した煙に含まれる炭素、つまり黒い煤を集めて、固着剤を加えずに棒状にしたものでした。これを水で磨って絵や文字を表したのです。その後、膠やアラビアゴムなどの固着材を添加した墨がつくられるようになりました。

芸術の探求
——
1705年頃、石濤は芸術家の仕事と世界との関係を多方面から問う論考をしたためました。哲学的思想であると同時に美的考察でもある『画語録』は、中国絵画の基本的な教本のひとつとみなされています。

《敬亭山秋景図》
石濤
1671年
紙本墨画
ギメ東洋美術館、パリ

大自然を抱きしめる

山水画は東洋画の画題のひとつで、山岳や河水など自然の景観を表したものです。墨を用いるものは水墨山水画と呼ばれ、多くが絹製の掛け軸に描かれています。物語性があり表情豊かな山水画は、画家のみならず文人によっても描かれました。

伝統的な中国画を鑑賞するには時間をかけることが肝心です。巻物状になっている掛け軸を広げ、壁に掛けることで、ようやくその物語が見えてきます。焦りは禁物です。

石濤（法名：道済）は、緻密な描写と世俗を超越した作品で知られる画僧です。明の王室に生まれ、幼少期に明朝の滅亡に遭った彼は、父王の死を経て廷臣と逃れた武昌（湖南省）で出家し、書画を学びました。禅を修め宣城（安徽省）の敬亭山広敬寺を住持すると、この地の景勝に親しみます。生涯にわたり各地を旅し、幅広い画題を手がけた彼が、とりわけ意欲的に描きその名を高めたのが山水画でした。この敬亭山の秋の眺めは、非常に伝統的な層状の構成が目を引きます。幾重もの風景の連なりで遠近感が表現されており、下から上へ視線を移動させることで、滝に導かれてゆっくりと峰々を登り、無限の空へと向かって進む道筋が見えてきます。

石濤は墨を水で薄めた濃淡で細かに引き重ねた線、奔放な筆づかい、明瞭な輪郭線を駆使し、深く思索を促す神秘性を湛えた情景へと昇華しました。のびやかな自然は彼の絵筆を、彼は人間の力を超えた自然の厳しさを互いに受け入れています。自然の脅威が醸すざわめきから、わたしたちに束の間の安息を与えるように、石濤はあえて虚空を描き…いや、白い画仙紙で虚空を表現しました。彼は「石の濤（大波）」の名にふさわしく、山水を抱きしめる能力を備えているのです。「山や川はわたしに代弁を求めています。山や川はわたしのなかで、そしてわたしは山や川のなかで生まれるのです」。

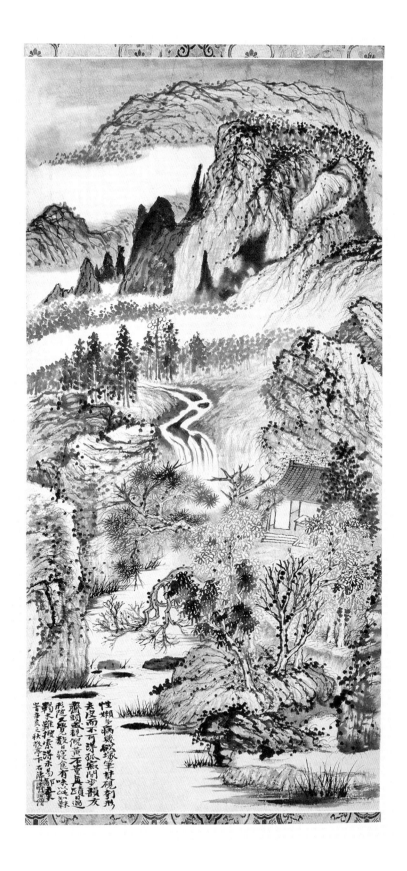

性嬾多病幾成跛塚筆耕硯劉形
去日而不可得孤戚聞步頹友
震剝家親偬黃元年重真頃昌通
形隨見覺裁曰穀食有味淫氷珠
鞚東雖樓泰時未易卲憂
歲在乙之秋數豪平石隩瀟甫雲開

カーネーション

Œillets

1877年

花言葉いろいろ

アネモネ：自信
矢車菊：優しさ
水仙：欲望
百合：気高さ
忘れな草：友情
赤い薔薇：情熱

年表
アートのなかの花

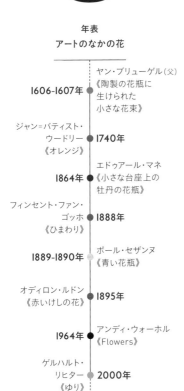

1606-1607年 ヤン・ブリューゲル（父）《陶製の花瓶に生けられた小さな花束》

ジャン＝バティスト・ウードリー **1740年** 《オレンジ》

1864年 エドゥアール・マネ《小さな台座上の牡丹の花瓶》

フィンセント・ファン・ゴッホ **1888年** 《ひまわり》

1889-1890年 ポール・セザンヌ《青い花瓶》

オディロン・ルドン **1895年** 《赤いけしの花》

1964年 アンディ・ウォーホル《Flowers》

ゲルハルト・リヒター **2000年** 《ゆり》

花束をどうぞ

1860年代からアンリ・ファンタン゠ラトゥールは暗くくすんだ背景に果物や花を描き、イギリスで大成功を収めました。彼をイギリスの芸術愛好家に紹介したのは、画家のホイッスラーです。そもそもは経済的な安定を得るために描きはじめた主題は、やがて彼のお気に入りとなりました。

　静物画のフランス語はナチュール・モルト、つまり「死せる自然」です。生気あふれる新鮮な花束を静物画にするのは、どうも皮肉に思えます。しかし、画家が描いているのはカーネーションです。フランスでは死を連想させる花であり、それはある伝説に由来します。17世紀、劇作家モリエールは、『病は気から』初演4日目の公演中に体調が悪化し、その夜のうちに帰らぬ人となりました。このとき、舞台上で彼が手に握っていたのがカーネーションだと言われています。以来、カーネーションは故人に手向けられる花となりました。しかし、花言葉は「情熱・幸運・愛」であり、ぐっとポジティヴな印象です。フランスでは労働運動のシンボルでもあります。結局のところ、なんの忌まわしい因縁もありません。では、ファンタン゠ラトゥールは何を伝えたかったのでしょう。死、それとも愛でしょうか。いやもしかすると、その両方かもしれません。

　やや古風な印象の花束は、17世紀のオランダの巨匠たちやジャン・シメオン・シャルダンの作品を思い起こさせます。色とりどりのカーネーションは暗い背景と対照的で、この漆黒と言っていい闇のなかでまばゆさを誇っています。

　黒い背景は悲しみの色というよりも「引き立て役」と呼ぶのがふさわしいでしょう。黒が作品の構成を明確にし、わたしたちの視線をカーネーションに集めます。カーネーションこそがこの絵の絶対的な存在なのです。心安らぎ、詩情あふれるセンチメンタルな花束をどうぞ。

独りきりのアトリエで静物画を描いているのが、
わたしはとても幸せなのです。

アンリ・ファンタン=ラトゥール、ジェームズ・アボット・マクニール・ホイッスラーに宛てた手紙（1869）

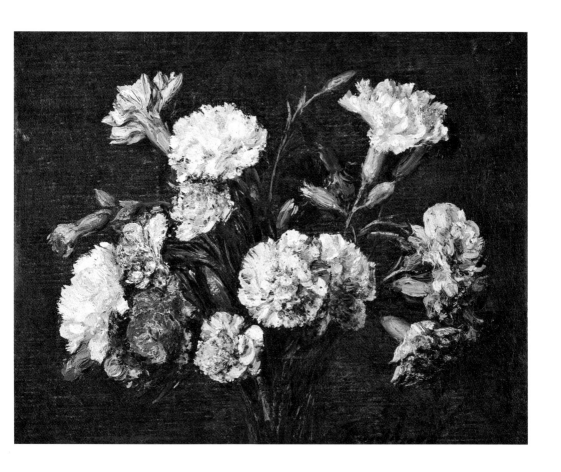

《カーネーション》
アンリ・ファンタン=ラトゥール
1877年
カンヴァスに油彩
オルセー美術館、パリ

ヴィクトル・ユゴーの肖像

Portrait de Victor Hugo

1879年

老賢者ユゴー

1870年、作家ヴィクトル・ユゴーは長い亡命生活に終止符を打ちました。ナポレオン3世の帝政に反発していたユゴーは、第二帝政が崩壊して第三共和政が宣言されたのを受け、ようやくパリに戻ります。本作が描かれたとき、ユゴーは国民的作家であるだけでなく、上院議員となって3年が経過していました。

レオン・ボナの〈偉人〉シリーズの一作品です。ボナはこのほか、ジュール・フェリー、レオン・ガンベッタ、ルイ・パストゥール、アレクサンドル・デュマ・フィスらも描きました。ユゴーのこの肖像画は、たいへんな評判を呼びます。人びとを喜ばせたのは、画家があらゆる虚飾を排し、自己主張の強い政治家、聡明な作家で詩人、そして人間としてユゴーを描いていたからです。レオン・ボナは、モデルの内面を浮き彫りにする肖像画を描いたのです。存在するだけで称賛に値する人物。女神も仰々しい装飾も必要ないのです。

カンヴァスを支配するのは黒。あふれんばかりのこの黒には、不穏さや病的なものが一切ありません。エレガンスの黒であり、人となりを表す黒であり、ブルジョワの衣服の黒です。ボナがスペインで出会った写実的な肖像画の黒でもあります。マドリードに暮らしていた画家は、プラド美術館でティツィアーノやベラスケスの作品に見入る青春時代を送りました。この黒はまた、白く描かれた部分を引き立てます。ふたつの手は作家を象徴し、集中した顔は思想家を象徴しています。

しかし、この静かな居ずまいの陰には興奮や熱っぽさが読み取れます。ぼさぼさの髪に「我、発見せり」とばかりに頭に置かれた指。天才は何かを閃いたのでしょうか。写実的な肖像画でありながら、抽象的なアイコンとして記憶に刻まれる本作。絵の男性は多くの人びとが思うヴィクトル・ユゴーであり、すぐに彼とわかる幻影、あるいは彼の化身なのです。

ユゴーの崇拝者

作家のユイスマンスは、ボナによるユゴーの肖像をこう語りました。「ワインの染みか何かのようにくすんで、まるで埃だらけの曇った窓ガラスから差し込む光だ。この明かりのなかで、ボナ氏は暗闇から紫がかった肌を取り出し、小さなだまし絵を描いた。平凡なポーズは、ホメロスの本の上に置いた肘が画家の抱いたアイデアを物語っている」。

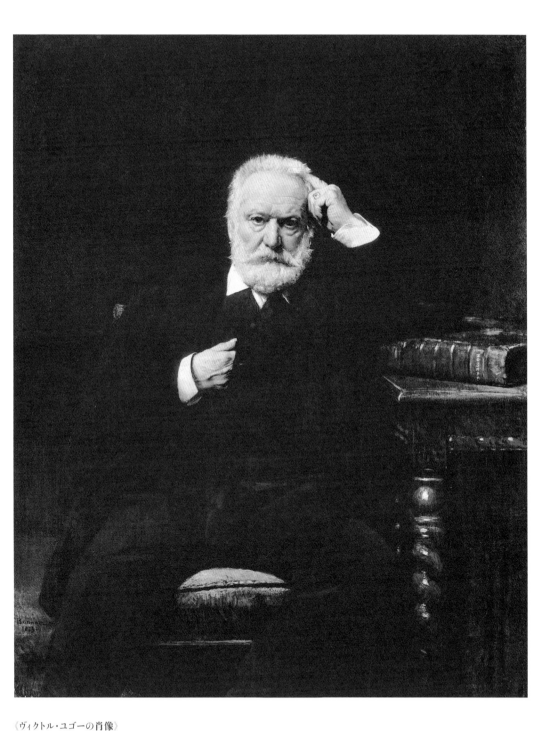

《ヴィクトル・ユゴーの肖像》
レオン・ボナ
1879年
カンヴァスに油彩
ヴィクトル・ユゴー記念館、ガーンジー

クールブヴォワ：月影の工場

Courbevoie: usines sous la lune

1882-1883年

デッサンの妙技

ジョルジュ・スーラは早逝の画家であり、限られた作品しか残しませんでした。しかし彼は、20世紀のモダニズム運動にとって、たいへん重要な画家とみなされており、何よりも点描主義の提唱者として知られています。

画家が絵を描くようになったのは、デッサンがきっかけでした。若き画学生だったスーラは、ボザール（国立美術学校）のアカデミックな指導から離れると、独自の技法を開拓します。デッサンによって自身の色彩理論、とりわけコントラストの理論を検証し、モノクロ作品の制作に応用しました。彼は明暗法を理想的なものにしたいと願いましたが、そのためには技だけでなく道具が不可欠でした。

そこでスーラが用いたのが、濃密なベルベットのような表現ができるコンテです。紙の不規則で粗い表面にコンテを馴染ませると、窪んだ部分に白が現れます。このように明暗を対峙させることで、フォルムを生み出していったのです。

スーラはこの《月影の工場》で、一見捉えどころのない、曖昧な画面にわたしたちの視線を引き込みます。濃淡のあるハッチング*の絡み合いを支配するのは黒です。一歩下がって見ると、一つひとつの要素が浮かび上がります。建物が水平に建ち並び、煙突がひときわ堂々と立っています。満月も際立っており、作品の核である夜の神秘を語っています。夜空の下で、黒はよりいっそう力強く映えます。これこそスーラが説いた「黒い光」の定義です。

この作品にはまた、19世紀の産業の価値が象徴的に描かれています。産業革命と新たな社会階層が担ったさまざまな産業は、大きな可能性をもたらしましたが、同時に、労働者たちを名もなき存在にしてしまいました。彼らは影の功労者なのです。

*細かな線を引き重ね、その多少によって濃淡をつくっていく技法。線影。

多くの絵画よりもずっと、
この白と黒の絵のほうが明るく色彩豊かであると言えます。

ポール・シニャック『ウジェーヌ・ドラクロワから新印象主義まで』(1899)、ジョルジュスーラについて

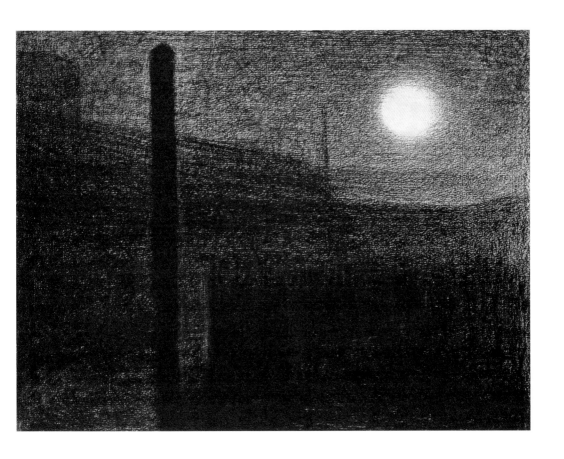

《クールブヴォワ：月影の工場》
ジョルジュ・スーラ
1882-1883年
コンテ
メトロポリタン美術館、ニューヨーク

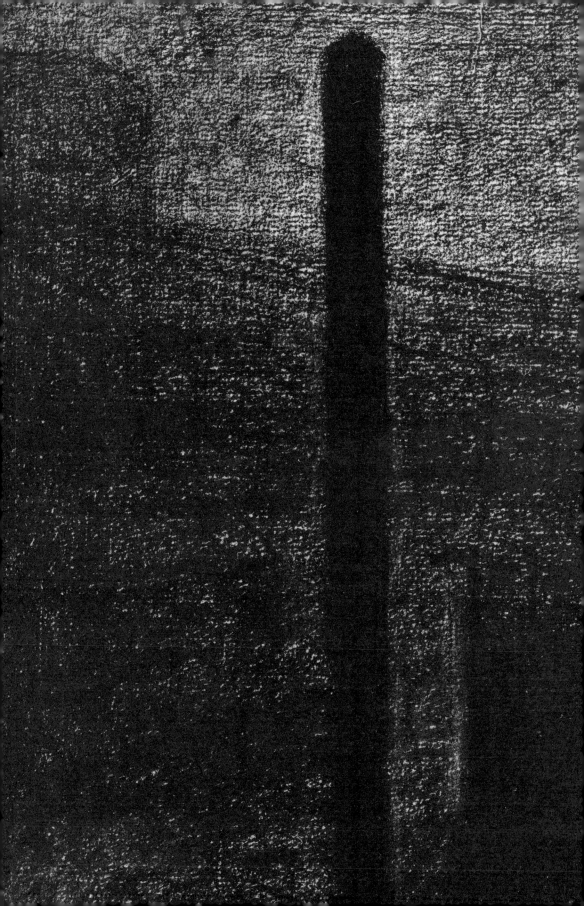

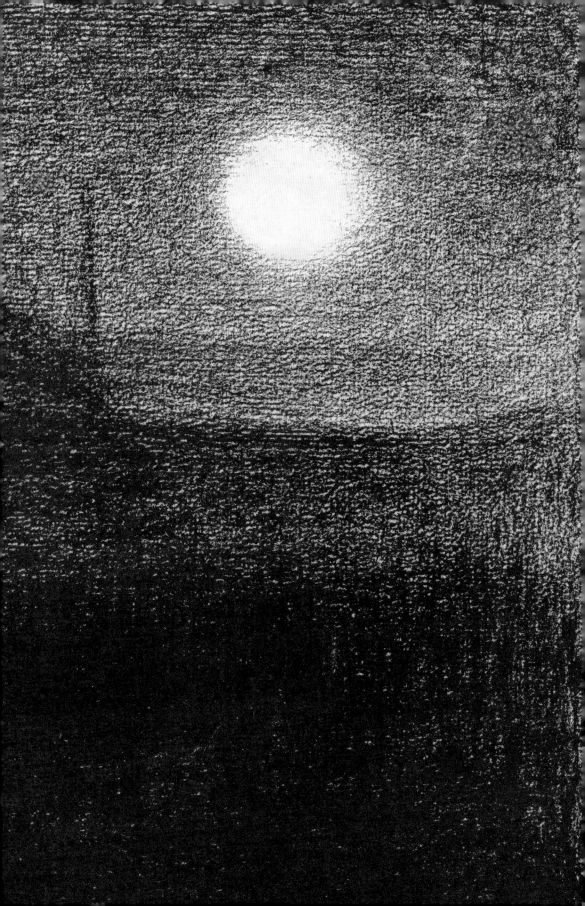

孤高

La Solitude

1891年

禁断の愛

謎めいた、神秘的な、解読不能な——これらはフェルナン・クノップフを語るうえで、よく使われることばです。クノップフは、イギリスのラファエル前派に影響を受けた象徴主義の画家であり、神話を思考の中心に据えた作品を手がけました。

象徴主義とは？

理想主義者であると同時に悲観主義者でもある象徴主義者の美学には、異形のものたち、精神世界、潜在意識への嗜好があります。代表する画家、詩人、作家には、モローのほか、グスタフ・クリムト、オディロン・ルドン、フェルナン・クノップフ、ジェームズ・アンソール、ステファン・マラルメ、ジョリス＝カール・ユイスマンスらがいます。

理想化された女性を称えるクノップフの神話。彼はほとんど取り憑かれたように、古代のモチーフや謎めいた要素が絡み合う夢想世界に女性たちを描きました。画家として知られるクノップフですが、写真にも情熱を注ぎ、モデル、とりわけ妹のマルグリットのしぐさを研究するため熱心に撮影に取り組みました。彼はまた、写真家のアレクサンドルに協力を仰ぎ、自身の作品のいくつかを写真で複製するよう依頼し、出来上がったプリントに鉛筆や水彩絵具で彩色を施しています。イメージを自分の心に寄せることで、完全に我がものとしたのです。

《孤高》は、写真プリントを厚紙で補強して仕上げた作品です。写真ならではのモノクロームとメタリックの美は、フェルナン・クノップフがこよなく愛するものでした。彼は、誇り高き戦士である中性的な女性、短い髪で剣を振るうジャンヌ・ダルクを描いています。黒いドレスは鎧を思わせますが、19世紀末の典型的なシルエットです。彼女が宿す神秘性を際立たせる水晶玉と、時間の経過を象徴する枯れた花が添えられています。過剰なほど幻想的なムードは作品の暗い色調によって強調され、現実世界と夢、肉体的なものと精神的なものが交わる宇宙を漂っています。写真のメタファーとも言える、模倣と創造の空間が広がっています。

画家は、触れることのできない聖画のように、彼のミューズを写真のフレームに閉じ込めました。隠遁生活を送っていたフェルナン・クノップフは、永遠の女性、おそらくは禁断の愛の対象であった妹の幻影を、何枚も描きつづけました。

写真の発明
——
1824年、ニセフォール・ニエプスが最初の写真技法を発明。1832年、ルイ・ダゲールとの共同研究により、現像に要する日数が短縮され1日で可能になりました。1838年、ダゲールは30分で現像できるダゲレオタイプを完成。翌年、イポリット・バイヤールは画像を紙に記録することに成功。1841年、ウィリアム・ヘンリー・フォックス・タルボットがネガ／ポジ方式による画像の複製を可能にしました。

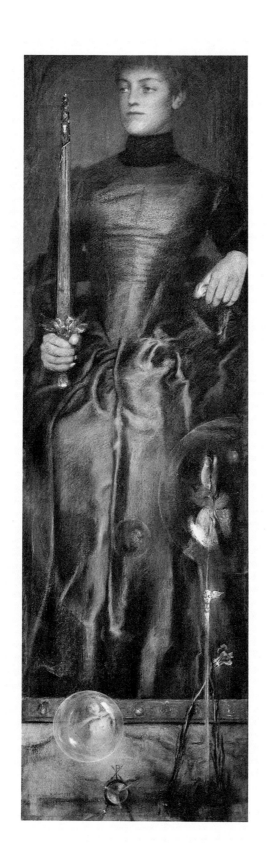

《孤高》
フェルナン・クノップフ
1891年
色鉛筆彩色写真
ベルギー王立美術館、
ブリュッセル

孤独

Solitude

1893年

インスピレーション

1896年の夏、ブルターニュ地方のベッグ＝メイユに滞在していたハリソンは、マルセル・プルーストと作曲家レイナルド・アーンと連れ立って夕陽を見に行きました。後日、プルーストはかの有名な『花咲く乙女たちのかげに』の登場人物として、ハリソンから着想を得たエルスチールという画家を生み出します。

年表
水辺の絵画

1633年	サロモン・ファン・ロイスダール《川べり》
1818年	カスパー・ダーヴィト・フリードリヒ《月明かりの海辺》
1823-1826年	ジョゼフ・マロード・ウィリアム・ターナー《水上の黄昏》
1871年	ギュスターヴ・クールベ《海》
1872年	カミーユ・コロー《水辺の農村の夕べ》
1882年	クロード・モネ《プールヴィルの海の影》

暗い水

トーマス・アレキサンダー・ハリソンは美術を学んだのち、アメリカ政府の太平洋岸を調査する地理探検隊に製図技師として加わりました。1879年、エコール・デ・ボザール（国立高等美術学校）で学ぶためにフランスへ渡航。この旅が忘れられず、その後ブルターニュでの滞在に着想を得て海辺の景色を描きはじめました。

　この絵は湖の夜景を描いたもので、柔らかな月明かりに照らされた一糸まとわぬ姿の人物がボートの上に立っています。わたしたちの無遠慮な目も、夜の闇も恐れず、辺りの景色とひとつに溶け合うこの人物がそうであるように、すべてが穏やかで安らいでいます。

　ほとんど亡霊か幻のようなそのひとは、そこかしこに睡蓮が浮かぶ暗い水のなかに飛び込もうとしているようです。あるいはそうではなく、ただ月の光に優しく愛撫されるがままに、身をまかせているのかもしれません。男性なのか女性なのか判然とせず、それがさらにわたしたちの心を惹きつけます。真夜中の水浴を楽しむ、この無防備な人物は誰なのでしょう。

　誰とも知らぬ絵のなかのひとと同じように、わたしたちもまた目の前の広大な空間を見つめています。水の色と響き合うような緑の木々が茂っているその場所を。ここに夜の恐怖はありません。それどころか、夜は満ち足りたオーラを放ち、すべてがひとつに結ばれていくようです。こんな風に安らかで得がたいひとときを享受する謎の人物を、わたしたちは羨ましく思うのです。

老人は海を見渡し、
いま自分はどれほど孤独なのだろうと思った。

アーネスト・ヘミングウェイ『老人と海』

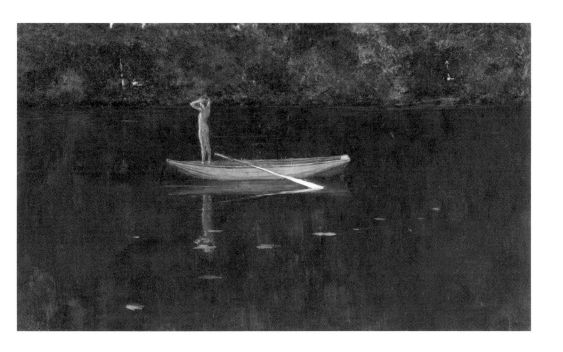

《孤独》
トーマス・アレキサンダー・ハリソン
1893年
カンヴァスに油彩
オルセー美術館、パリ

メキシコの仮面

Masque mexicain

20世紀

死者の日

メキシコでは毎年、11月1日と2日に「死者の日」の祝祭が行われます。人びとは食べ物や音楽を持って墓地に行き、明るい色や暗闇で光る素材で死や骸骨、祖国に関連した仮装をして故人を偲びます。右の仮面は、死者の日の仮装用とは別のものです。

能面

13世紀以降、日本では将軍や武士たちが能楽に熱中しました。能役者は、老人、復讐に燃える霊、嫉妬深い妻、心配性の母親など、それぞれの特徴を体系化した特別な面（能面）をつけます。顔よりも小さな面は視野を制限するため、舞台には方向を見誤らない工夫がなされており、能役者は面を扱いこなすための鍛錬を要します。

メキシコの仮面
20世紀
木に彩色、ニス
アフリカ、オセアニア、
アメリカインディアン美術館（MAAOA）、
マルセイユ

もうひとりのわたし

先コロンブス期のアメリカでは、仮面はまじないや儀式に欠かせないものでした。とりわけ葬送の仮面がよく知られていますが、仮面の多くは芝居や踊りに用いられていました。新大陸発見以前のアメリカで花開いた文明群、それぞれの歴史における重要な出来事をいきいきと語り伝える演し物は、仮面をかぶって行われていたのです。

メキシコ文化の一部をなす仮面。スペイン人によってアステカ帝国が征服された後も、先住民の儀式は継続して行われ、入植者によってもたらされた新しいモチーフが仮面に取り入れられていきます。この仮面は、おそらくそうした先住民と入植者の新たな対話の一部として刻まれるものでしょう。

スペイン人は土着の信仰を禁じつつ、カトリックの信仰を広めるべく現地の芝居や踊りの伝統を利用しました。もっとも成功したのは、キリスト教徒とムーア人の戦いを再現した踊りのショーです。この仮面は、20世紀初頭まで行われたその踊りに使われたものかもしれません。黒い塗りはムーア人の肌の色を思わせます。あるいは、17世紀、スペイン人がアフリカからアメリカに連れてきた奴隷たちかもしれません。新たな住人である彼らを表すためにつくられた仮面は、当時、スペイン語で「黒い」を意味する「ネグリート（Negrito）」と呼ばれていました。黒い塗りを施した仮面は、たいてい強烈な赤の塗りで強調され、白人の役者がつけて踊っていました。

ネグリートには、この仮面のように白い額をしているものがありました。踊り手とその役柄は別であること、仮面の下には白人がいることを知らせるためなのでしょうか。先住民も奴隷もスペイン人から同じように支配されていましたが、人種による差別については色濃い違いがありました。

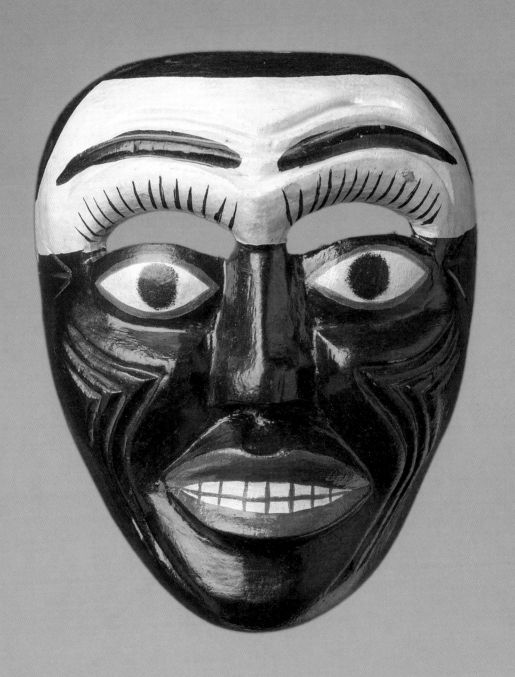

青い目の女

La Femme aux yeux bleus

1918年

恐怖、青い目の女

映画監督のアンディ・ムスキエティは、ホラー作品『IT／イット』にモディリアーニの描く肖像画から着想を得た恐ろしいキャラクターを登場させました。青い虚ろな目をした女性ジュディスは、スタン少年を恐怖で凍りつかせます。

スキャンダル

神秘的なオーラを放つ肖像画に加え、モディリアーニは大胆で苦悩に満ちたヌードを描いたことでも知られます。1917年12月、美術商ベルテ・ウェイルのギャラリーで32点の作品が展示されると、警察が絵を没収してレセプションは中断されました。陰毛が描かれていたのがその理由です。

《青い目の女》
アメデオ・モディリアーニ
1918年
カンヴァスに油彩
パリ市立近代美術館

悲しみの色

20世紀初頭、パリはモダンアートに沸き抽象芸術が流行します。しかし、イタリア生まれの画家アメデオ・モディリアーニは、昔ながらの肖像画で個性を発揮しました。

モディリアーニの作品は、顔を見ればわかります。ぼんやりと儚げなアーモンド形のつり目、縦に細長く伸ばされた頭部と身体のシルエット。さながら「生ける絵筆」です。青い目をしたこの絵の女性も例外ではありません。

フィレンツェで学びパリで生きたモディリアーニ。ルネサンスの画家に魅せられた彼の絵に現れる慎み深さは、トスカーナの巨匠ボッティチェッリ譲りでしょう。ボッティチェッリのヴィーナスはむきだしの乳房をそっと手で隠していますが、コートを羽織るこのミステリアスな女性のしぐさは、貞淑さ、内気さをうかがわせます。不自然に長い首はマニエリスムの影響に違いありません。画家はまた、友人であるブランクーシの洗練された彫刻にも敬意を抱いていました。女性の顔は、当時の前衛派が好んだアフリカの仮面を思わせます。

身体のラインに沿って包み込むコートの黒。女性は黒のなかに隠れているようです。丸襟を高く立ち上げ、もしかすると顔まですっぽりと埋めてしまいたいと思っているのかもしれません。エレガントなコートが深い悲しみに満ちて見えるのは、ほとんど半透明の青い目が、メランコリーと厳かさを同時に湛えているせいでしょう。表情のないうつろな目に映るのは、コートが生み出す深淵かブラックホールのごとき絶望の闇なのか。

女性が画家の伴侶ジャンヌだと思うと、黒いコートが喪装に見えてきます。1920年、モディリアーニは重い結核性髄膜炎で死亡。2日後、第二子を妊娠中のジャンヌは窓から身を投げました。なんともやりきれません。

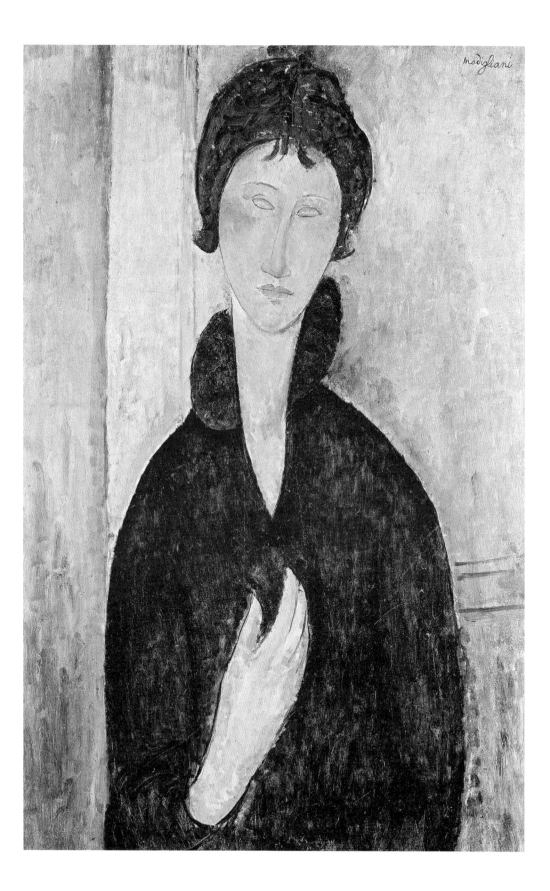

黒と白

Noire et Blanche

1926年

黒と白の対話

マン・レイによる伝説的な写真は、1926年5月1日付のフランス版『ヴォーグ』誌に初めて掲載されました。このモードなイメージによって、《黒と白》はマン・レイの美学、そして時代を表すものとなりました。

20世紀初頭から関心が高まり、1920年代、モダニストたちを魅了したアフリカ美術。画家アンドレ・ドランはアフリカ美術のオブジェを収集し、ピカソとブラックはアフリカ美術にキュビズム作品の創造の源泉を見いだします。アフリカ系アメリカ人の母を持ち「黒いヴィーナス」の異名をとった歌手で女優でダンサー、ジョセフィン・ベイカーが出演するジャズクラブ「バル・ネーグル」がパリを魅了していたことも忘れてなりません。マン・レイは《黒と白》で自身のスタイルを打ち出しつつ、時代の嗜好を凝縮して表現しました。

マン・レイは、彼のミューズであるキキ・ド・モンパルナスの顔とコートジボワールのバウル族のマスクを対峙させ、コントラストを際立たせています。瞼を閉じ、テーブルに「非の打ちどころない顔の楕円形」を水平に置いたキキを見て、ブランクーシの《眠れるミューズ》を思い出さずにはいられません。キキが左手に持つ黒い仮面は、彼女の分身、表と裏をなす存在です。双方にはある種の相似性があり、整った顔立ちであること、優美さ、細長い目が共通しています。マン・レイは、キキを、彫刻そのもののような物言わぬ元型へ昇華させたのです。

マン・レイが属したシュルレアリスムは、夢と無意識を奨励しました。眠れるキキは見果てぬ夢に揺蕩っているのでしょうか。現実を表すのは仮面かキキか？　マン・レイはまた、互いの分身であるヨーロッパとアフリカを対話させました。現代的なものと原始的なものの比較と言えるやもしれません。しかし、果たしてどちらがどちらなのでしょう。

桁違いの写真

この写真のオリジナルを購入したのはファッションデザイナーのジャック・ドゥーセです。当時既にブランクーシの《眠れるミューズ》やピカソの《アヴィニョンの娘たち》も所有するコレクターでした。写真はその後、クリスティーズのオークションで2017年に260万ユーロで競り落とされ、フランスで販売されたもっとも高価な写真となりました。

呪われたミューズ

1917年以来、シャイム・スーティン、藤田嗣治、モディリアーニのモデルを務めたアリス・プランは、キキ・ド・モンパルナス（モンパルナスのキキ）の名で、ボヘミアン的な暮らしを送るパリの画家たちのミューズとなります。1921年からマン・レイの恋人となり、シュルレアリストたちと親交を結び、雑誌を飾るアイコンとなりました。自由で刺激的でモダンなキキでしたが、人生の最後は孤独で破滅的なものでした。

ヴィクトリア朝時代の女王以上に、
キキはモンパルナスのあの時代を支配していた。

アーネスト・ヘミングウェイ

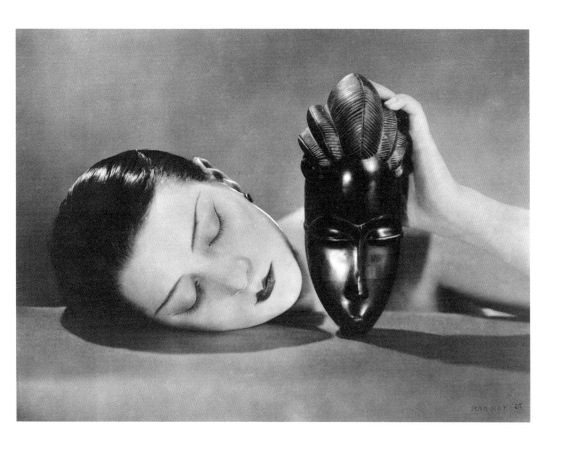

《黒と白》
マン・レイ
1926年
写真
個人蔵

リズミカルなもの

Rhythmisches

1930年

総合芸術

バウハウスは、1919年に建築家のヴァルター・グロピウスとアンリ・ヴァン・デ・ヴェルデによってワイマールに設立されたドイツの美術学校です。技術の習得と創作を一本化しあらゆる芸術を統合することを信条としました。その結果、国際的な建築様式と冷静かつ合理的なデザインを発展させる芸術運動が生まれました。

クレーの教え

バウハウスで教鞭を執っていたクレーは、フォルムに関するさまざまな講義を行い、抽象芸術のプロセスを理論化し、形や色の象徴性とその知覚を明らかにしました。彼の教えは著書『パウル・クレー手稿 造形理論ノート』にまとめられています。

《リズミカルなもの》
パウル・クレー
1930年
ジュートのカンヴァスに油彩
ポンピドゥセンター国立近代美術館、パリ

音楽的絵画

1912年、パウル・クレーは、ワシリー・カンディンスキー、フランツ・マルク、オーギュスト・マッケによって創始された芸術運動「青騎士（ブラウエ・ライター）」に参加し、第2回展覧会で最初の作品を発表します。そこで知ったロベール・ドローネーの色どり豊かな作品に魅了されたクレー。1914年のチュニジアへの旅もまた彼の色彩への情熱を刺激するものでした。

第一次世界大戦後、パウル・クレーの名声は高まり、1920年にはヴァルター・グロピウスの招きでバウハウスの教師となり、生徒たちに製本、ガラスの絵付け、形態論を教えました。色彩豊かな作品で知られるクレーでしたが、モノクロの表現への探究心が薄れることはありませんでした。教師としての役割は、彼にその実践を促したのです。

《リズミカルなもの》では、黄土色を背景にして、黒、白、グレーが市松模様にならって格子のように組み合わされています。エレメントを幾何学的に重ね合わせ、構成を最小限に抑えて、ダイナミックさやリズムをみごとに表現しています。

クレーが歌手と音楽家の息子であり、彼自身も音楽を学んでいたことを思い出さずにはいられません。この絵には音楽に近いものがあります。わたしたちは軽妙で精確なクレーの作風に音楽を感じるのです。彼はここで、それぞれの四角形の辺の比率を変えることによって、動き、振動、さらにはメロディーさえも生み出しています。まるで演奏のテンポを決める指揮者、あるいはスコアをつくる作曲者のようです。

《リズミカルなもの》はまた、1960年代にその名を轟かすオプアート*、キネティック・アート（p.92）に新たな弾みをつけるものでした。

*図形の規則的な配置や色面の対比など、視覚的な効果を与えるよう緻密に計算された抽象絵画の一群。

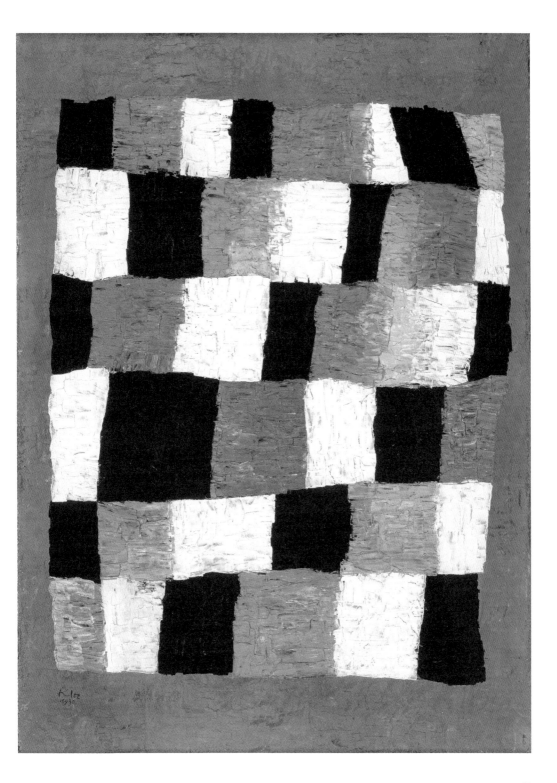

盾

Les Boucliers

1944年

キネティック・アート

「キネティック・アート」という表現が初めて使われたのは1960年、スイスのチューリッヒ工芸美術館（現デザイン美術館）で行われた「動く」あるいは「動かされる」作品の展覧会です。美術商ドゥニーズ・ルネが企画しヴィクトル・ヴァザルリらが出展した1955年の展覧会以降、動くアートは注目を集めます。カルダーは、機械彫刻や可動彫刻を多数手がけました。

年表
カルダーのモビール

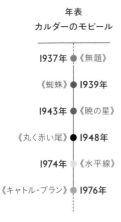

1937年 ●	《無題》
《蜘蛛》 ●	1939年
1943年 ●	《暁の星》
《丸く赤い尾》 ●	1948年
1974年 ●	《水平線》
《キャトル・ブラン》 ●	1976年

《盾》
アレクサンダー・カルダー
1944年
スタブル－モビール、鋼鉄
219 × 292 cm
ポンピドゥセンター国立近代美術館、パリ

風通しよく軽やかに

アレクサンダー・カルダーを抽象的なスタイルに向かわせたきっかけは、1930年、モンドリアンのスタジオを訪ねたことでした。原色で塗られ壁に固定された、いくつものボール紙に興味をそそられたのです。「わたしはモンドリアンに、それらを異なる方向に、異なる幅で振動させられたらいいだろうにと言ったのを覚えている」とカルダーはのちに語っています。

カルダーは自身のことばを現実のものにしました。古典的な彫刻のアンチテーゼとして、ボリュームのあるモビールを制作したのです。彼が物体の動きや仕組みに情熱を持っているのは偶然ではありません。機械工学の学位を持ち、エンジニアとして働いたこともあったのです。カルダーはアートに生命を吹き込み、可動するようにしたいと考えました。

彼は忍耐強く研究を重ね、美的観点からも技術的な観点からも、フォルムのバランスについて慎重に考えました。作品が揺れ動かなければならないのはもちろんのこと、崩れてはならないのです。

モノクロームのこの作品では、力強く、けれども重たげでない黒を使って遊んでいます。カルダーの黒いオブジェは軽やかで、華奢で、防御力を感じさせます。これらの《盾》の背後に、自らを守ろうとそれを振りかざしてしなやかに身を翻す人間の姿を想像できるからでしょう。

作品からカルダーの語る声が聞こえてきそうです。均衡が破られなくてはなりません。ボリュームと繊細さの間で。防御と攻撃の間で。対称と非対称の間で。カルダーの動く彫刻の多くは、自分自身を守り、根を下ろし、風通しをよく保つことがいかに大切であるかをわたしたちに教えてくれます。

ピエタ

Pietà

1946年

罪の贖<ruby>贖<rt>あがな</rt></ruby>い

フェイマス・ファイヴ

1958年、ニューヨーク・タイムズは「フランスの素晴らしきフェイマス・ファイヴ」として、輝かしい成功を収める5人の若者に関する記事を掲載しました。素晴らしき5人とは、俳優のブリジット・バルドー、作家のフランソワーズ・サガン、映画監督のロジェ・ヴァディム、ファッションデザイナーのイヴ・サンローラン、そしてベルナール・ビュフェです。同じ年、ベルナール・ビュフェの恋人で実業家のピエール・ベルジェは彼のもとを去り、イヴ・サンローランの生涯のパートナーとなりました。

第二次世界大戦末期、異彩を放つ若き画家が頭角を表します。ベルナール・ビュフェです。名声と富を手に入れた画家は、ロールスロイスを乗り回し、フランスの大衆誌『パリ・マッチ』の表紙を飾りました。

1946年、ベルナール・ビュフェは《ピエタ》を描きます。宗教画の代表的な題材のひとつである、イエス・キリストの磔刑像です。ビュフェはこれを、現代的で平凡な環境に置き換えて表現し、新たな意味を与えました。キリストを囲む人びとは現代的な服装に身を包み、脚立や水差し、ボトルホルダーといったシンプルな日用品を携えています。

ビュフェが示したのは戦後の大衆社会です。恐怖が当たり前のものとしてはびこる社会。描かれた人物たちは、静的で受動的であり、苦しみに直面しても無為に過ごしています。彼らは、傍観者であるわたしたちの前で殺戮が起こる、常軌を逸した時代の犠牲者なのです。しかし、ベルナール・ビュフェは、普遍的な悲劇に心の内奥を織り交ぜました。それはこの《ピエタ》が、先年に体験した早すぎる母の死に対する、彼の個人的な苦悩を反映したものだったからです。母親の死はビュフェを苛<ruby>苛<rt>さいな</rt></ruby>み、その独特な作風を特徴づけることとなりました。

絵のなかの人びとは、やせ細り、角張っていて、輪郭が黒で描かれています。ビュフェの作品は、そのシンプルさと黒、緑、グレーを基調とした色彩により版画を彷彿とさせます。描線は、カンヴァスをひっかいたように鋭さが際立ち、作品にリズムを与えています。

ビュフェの《ピエタ》は世俗的であり、平凡な日常の悲劇を強調することを意図しています。人間は、自らの凶暴性に沈黙する殉教者たちなのです。

これは歓喜で描かれた苦悩である。

ジャン・コクトー、本作について

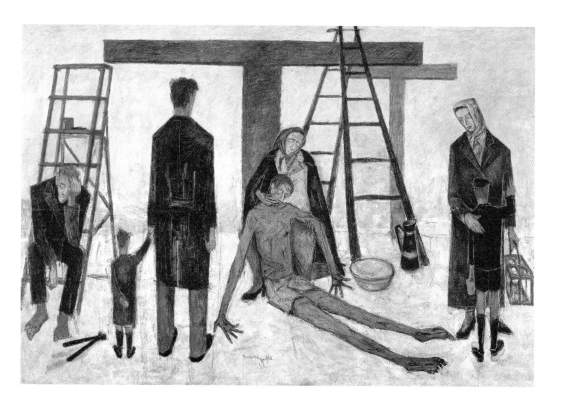

《ピエタ》
ベルナール・ビュフェ
1946年
カンヴァスに油彩
ポンピドゥセンター国立近代美術館、パリ

Circuit

Circuit

1972年

暗き鋼の森

1960年代からアメリカのミニマリズム運動に参加したリチャード・セラは、物質と空間と人間の関係を問う、壮大な規模の作品を多く手がけるアーティストです。圧倒的な存在感で人びとの前に立ちはだかる鋼鉄の彫刻の数々は、彼の作品としてとりわけよく知られています。

1970年代以降、セラはアートと建築を融合させます。彼のインスタレーションのなかをさまよううち、鑑賞者はしばしば方向感覚を失い、確信を揺るがされます。《Circuit》もまた、そのような困惑を呼ぶ作品のひとつです。

リチャード・セラが用いるのはスチールです。彼がその「地殻変動の可能性、重量、圧縮、質量、不動性」を特に高く評価する素材です。このインスタレーションは、高さ約 2.5メートルの大きな同一のプレート 4 枚から構成されています。垂直に立てたプレートは、部屋の四隅から対角線上に配置され、中央で接触しないようにすき間を残しています。

鑑賞者は、展示室はもちろん作品のなかにも入ることができます。動くたび、歩みを進めるたびに、周囲の空間との関係が変化し、インスタレーションの見え方が変わり、知覚が進化していきます。身体とアートの間に対話が生まれるのです。

作品のタイトルは《Circuit》（サーキット）。往来がスムーズに流れ、わたしたちの旅が何事もなく確実に行われるルートであることをほのめかすタイトルですが、それゆえに混乱を招きます。なにせ正反対なのですから。黒いスチールの鋭いエッジが迫り、脅威と眩暈を覚えさせます。このルートは、わたしたちの方向感覚を狂わせます。

セラは、シンプルすぎるほどシンプルなやり方で、わたしたちのもっとも原始的な恐怖感を煽ってみせました。

セラはかく語りき

「反復は強迫観念の儀式です。反復することで、もたつく気持ちに活を入れて身を投じるのです。根気強く何度も何度も取り組むことが、仕事への執着を維持しつづける方法なのです」。

カスタムメイド

1955年以来、ドイツのカッセルで 5 年に一度開催される大型現代美術展「ドクメンタ」。《Circuit》は1972年のドクメンタのために作成され、四方の壁が高さ10メートルを超える部屋に設置されました。1987年、MoMAの回顧展に際して会場に合わせた小さいヴァージョンを作成。1989年、同じく展示空間に合わせて制作した 3 つの目のヴァージョンは、ドイツのルール大学ボーフムの美術コレクションとして恒久設置されています。

《Circuit》
リチャード・セラ
1972年
スチール
ニューヨーク近代美術館（MoMA）

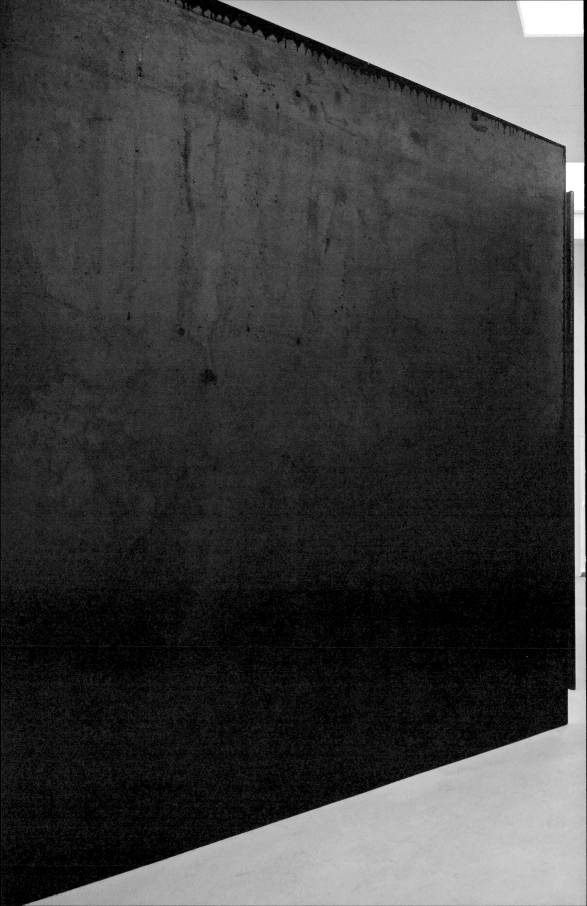

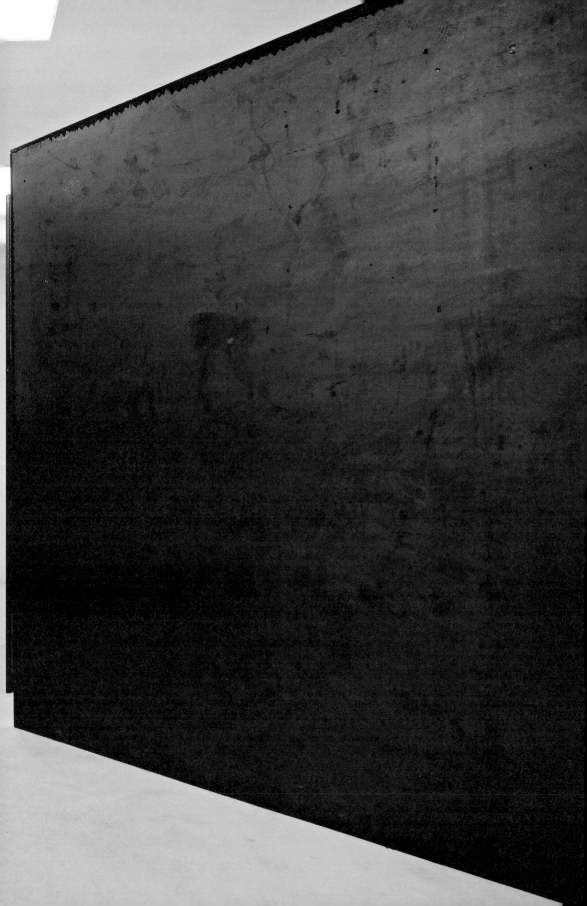

Detail Drawing

Detail Drawing

1987年

「アートはみんなのために」

1970年代後半、キース・ヘリングは子どもたちにアートを教えていました。間近で触れた子どもたちの世界に触発されて生まれたモチーフ「ラディアント・ベイビー」（輝く赤ん坊）は、その後さまざまにアレンジされ、数々の作品が制作されます。極限まで単純化された人間のシルエットは、キース・ヘリングのシグネチャーとなりました。

　1980年代を象徴するアーティスト、キース・ヘリング。彼の作品は、当時の、とくにニューヨークの社会や政治、文化を反映しています。1979年頃、ニューヨークで全盛期を迎えていたグラフィティに刺激を受けたヘリング。そこには、彼がアートの理想とする、「大勢と分かち合うこと」がありました。その頃は自身をストリートアーティストとは思っていませんでしたが、公共空間を表現のメディアとして捉えていた彼は、地下鉄の黒い広告パネルにチョーク絵を描くことを楽しんでいました。彼のドローイングが反復的で図式的なのは、捕まらないように素早く立ち去るためです。ヘリングのアートは日常の風景の一部になり、大衆との距離の近さが人気を呼びました。

　キース・ヘリングといえば、漫画とグラフィティの間に位置する、カラフルで大胆な平面作品や、このドローイングのようなモノクロのグラフィカルな作品がお馴染みでしょう。彼の言語は、絵本のように読める単純な図形で構成されます。黒い輪郭に縁どられたシルエットが、ヘリングの神殿を形づくっています。それは幼い子どもにもわかる大衆文化のアイコンであり、ドラッグの危険性やHIV感染に注意を呼びかける作品は、なおさらわかりやすく表現されました。《Detail Drawing》には、生命力、陽気さ、喜びを弾けさせるキャラクターたちが表現されています。この制作から1年後、キース・ヘリングに発覚する病に立ち向かうためのお守りのような作品です。

ビジネスのセンス

キース・ヘリングは、彼の描いた壁が人びとに剝がされることで自身の人気に気づき、ニューヨークと東京で手頃な価格のグッズを売る「ポップショップ」をオープンすることを決意しました。ヘリングの商魂逞しさはアート界で異彩を放っていましたが、作品を多くの人が手にすることを可能にしました。ここに「アートの商品化」が高らかに宣言されたのです。

ボディペインティング

キース・ヘリングが絵を描くのは壁だけではありません。1984年、歌手グレース・ジョーンズの身体にさまざまな模様やシンボルを描き、ロバート・メイプルソープが撮影。アンディ・ウォーホルが発行人を務める『インタビュー』誌に写真が掲載されました。その後も「I'm Not Perfect」のMVでもスカートにペイントするなど、ヘリングとジョーンズのコラボレーションはつづきました。

しなやかな黒い紙にチョークで描くことは、
ぼくにとってまったく新しい経験だった。

キース・ヘリング

《Detail Drawing》
キース・ヘリング
1987年
紙にインク
個人蔵

女たちの夢

Rêve des femmes

1991年

アボリジニのシンボル

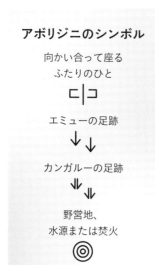

向かい合って座る
ふたりのひと

⊏|⊐

エミューの足跡

↓ ↓

カンガルーの足跡

↓↓ ↓↓

野営地、
水源または焚火

◎

年表
画家が描いた夢

1600年 ● ジョルジュ・ド・ラ・
トゥール
《聖ヨセフの夢》

フランシスコ・デ・ゴヤ
《理性の眠りは ● 1797年
怪物を生む》

アンリ・ルソー
1910年 ● 《夢》

ルネ・マグリット
《夢の鍵》 ● 1930年

1932年 ● パブロ・ピカソ
《夢》

《女たちの夢》
ロニー・ジャンピジンパ
1991年
カンヴァスにアクリル
ケ・ブランリ美術館、パリ

夢のなかへ

オーストラリア大陸と周辺島嶼の先住民族である、アボリジニの芸術が知られるようになったのは、1970年代のことです。ヒッピーが掲げたオープンマインドでスピリチュアルな世界のヴィジョンがその後押しをしたのでしょう。

アボリジニの絵画は、何よりもまず、神秘の証言です。秘儀を授けられる者、伝統を受け継ぐ者、さらには、地上の世界と精霊の世界の仲介者がアーティストであるとみなされます。

作品の多くに図形的な描線が用いられているのが特徴であり、まるで一筆描きをしたように、のびのびとしたフォルムの構造が表現されています。線は精神と肉体の延長にあるものです。太い輪郭線はボディペインティングを想起させます。ここで表現されているのは魂だけではなく、アボリジニの領土とその砂漠の色です。生きとし生けるもの、天上、そして地上の間の完全な交わりが描かれているのです。

ロニー・ジャンピジンパは、コミュニティの教えを伝えるアーティストのひとりです。彼は、歌と太鼓のリズムを通して一人ひとりのうちに立ち現れる、神聖な場所に身を委ねるよう呼びかけます。作品の動きにそのリズムが読み取れます。

《女たちの夢》は、わたしたちをもっとも親密な世界である、夢の世界へといざないます。西洋社会では、夢は穏やかな休息の友か、せいぜい内省の場にすぎません。一方、スピリチュアルな社会では、夢はもっと本質的な場所であり、精霊や祖先が繰り返しささやきに来る場所であると理解されています。夢には地理的にも時間的にも境界がなく、この絵の線がカンヴァスの枠に収まりきっていないように、次元を超えて伸び広がっていきます。夢は閉じ込もったものではなく、自由なのです。

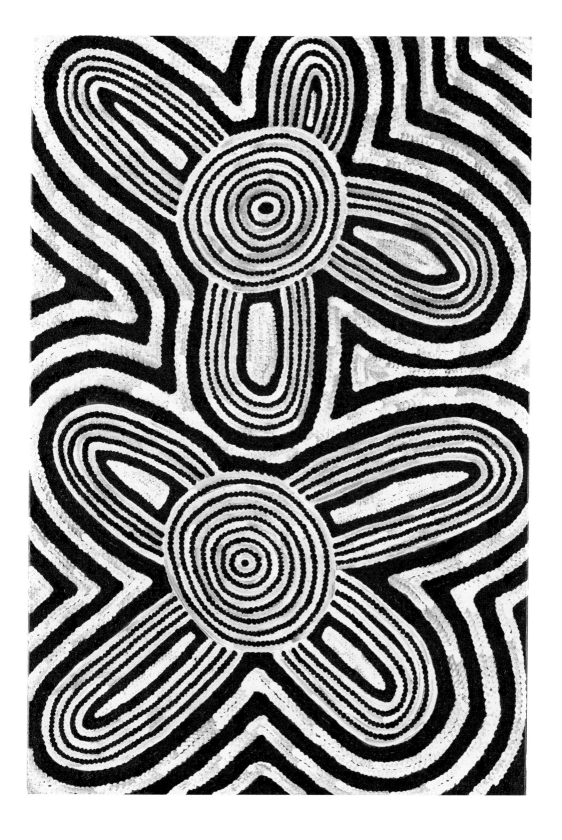

図版一覧

Page 73
アンリ・ファンタン＝ラトゥール
《カーネーション》
1877年
カンヴァスに油彩
220 × 270 cm
オルセー美術館、パリ

Page 75
レオン・ボナ
《ヴィクトル・ユゴーの肖像》
1879年
カンヴァスに油彩
137 × 109.1 cm
ヴィクトル・ユゴー記念館、ガーンジー

Pages 77 et 78-79（部分）
ジョルジュ・スーラ
《クールブヴォワ：月影の工場》
1882-1883年
コンテ
24 × 31 cm
メトロポリタン美術館、ニューヨーク

Page 81
フェルナン・クノップフ
《孤高》
1891年
色鉛筆彩色写真
30.5 × 11 cm
ベルギー王立美術館、ブリュッセル

Pages 83 et 4（部分）
トーマス・アレキサンダー・ハリソン
《孤独》
1893年
カンヴァスに油彩
105 × 171.2 cm
オルセー美術館、パリ

Page 85
メキシコの仮面
20世紀
木に彩色、ニス
15 × 12.6 cm
アフリカ、オセアニア、アメリカインディアン美術館
（MAAOA）、マルセイユ

Page 87
アメデオ・モディリアーニ
《青い目の女》
1918年
カンヴァスに油彩
81 × 54 cm
パリ市立近代美術館

Page 89
マン・レイ
《黒と白》
1926年
写真
9 × 12 cm
個人蔵

Page 91 et 58-59（部分）
パウル・クレー
《リズミカルなもの》
1930年
ジュートのカンヴァスに油彩
69.6 × 50.5 cm
ポンピドゥセンター国立近代美術館、パリ

Page 93
アレクサンダー・カルダー
《盾》
1944年
スタブル－モビール、鋼鉄
219 × 292 cm
ポンピドゥセンター国立近代美術館、パリ

Page 95
ベルナール・ビュフェ
《ピエタ》
1946年
カンヴァスに油彩
172 × 255 cm
ポンピドゥセンター国立近代美術館、パリ

Pages 97 et 98-99（部分）
リチャード・セラ
《Circuit》
1972年
スチール
240 × 730 cm
ニューヨーク近代美術館（MoMA）

Page 101
キース・ヘリング
《Detail Drawing》
1987年
紙にインク
79 × 109 cm
個人蔵

Page 103
ロニー・ジャンビジンバ
《女たちの夢》
1991年
カンヴァスにアクリル
90 × 60.5 cm
ケ・ブランリ美術館、パリ

Crédits

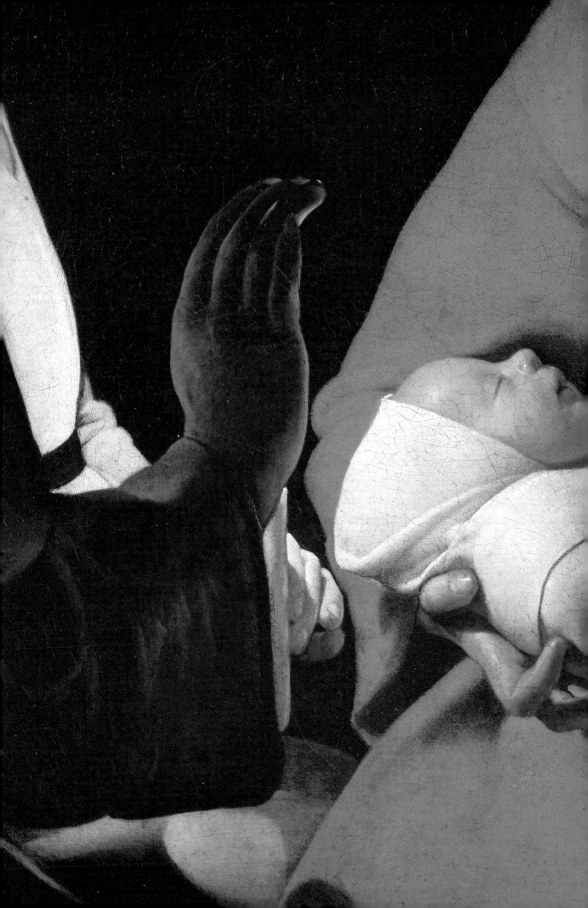

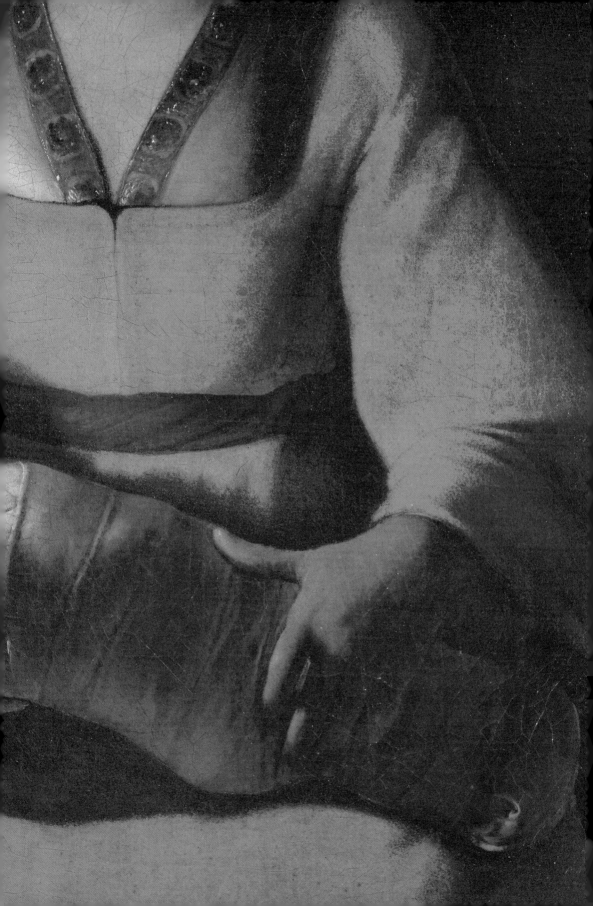

著者　**ヘイリー・エドワーズ＝デュジャルダン**

美術史・モード史研究家。エコール・デュ・ルーヴル、ロンドン・カレッジ・オブ・ファッション卒業。アートとファッション、装飾美術、建築、モード写真、アイデンティティと社会問題におけるファッションの位置づけに関して研究と執筆を行う。キュレーター、ライターとして、ヴィクトリア＆アルヴァート美術館の調査事業や展覧会に協力するほか、個人コレクター向けのコンサルタントとしても活躍。ギ・ラロッシュのアーカイヴスの創設を手がけた。パリでモード史、ファッション理論の教鞭をとる。

翻訳者　**丸山有美**

フランス語翻訳者・編集者。フランスで日本語講師を経験後、日本で芸術家秘書、シナリオライターや日仏2か国語Podcastの制作・出演などを経て、2008年から2016年までフランス語学習とフランス語圏文化に関する唯一の月刊誌「ふらんす」（白水社）の編集長。2016年よりフリーランス。ローカライズやブランディングまで含めた各種フランス語文書の翻訳、インタビュー、イベント企画、イラスト制作などを行う。

ブックデザイン

米倉英弘＋鈴木沙季（細山田デザイン事務所）

本書内容に関するお問い合わせについて

● 正誤表　https://www.shoeisha.co.jp/book/errata/
　ご質問される前に「正誤表」をご参照ください。
● 書籍に関するお問い合わせ
　https://www.shoeisha.co.jp/book/qa/
　インターネットをご利用でない場合は、FAXまたは郵便にて、下記 "翔泳社 愛読者サービスセンター" までお問い合わせください。
　電話でのご質問は、お受けしておりません。
● 回答はご質問いただいた手段によってご返事申し上げます。ご質問の内容によっては、回答に数日ないしはそれ以上の期間を要する場合があります。
● ご質問に際して、本書の対象を超えるもの、記述個所を特定されないもの、また読者固有の環境に起因するご質問等にはお答えできませんので、予めご了承ください。
● 郵便物送付先およびFAX番号
　送付先住所　〒160-0006　東京都新宿区舟町5
　FAX番号　　03-5362-3818
　宛先　　　　（株）翔泳社 愛読者サービスセンター
※本書に記載されたURL等は予告なく変更される場合があります。
※本書の出版にあたっては正確な記述につとめましたが、著者や出版社などのいずれも、本書の内容に対してなんらかの保証をするものではなく、内容やサンプルに基づくいかなる運用結果に関しても、いっさいの責任を負いません。
※一部、現在では不適切な表現が含まれる作品名があります。
※本書に掲載されている画面イメージなどは、特定の設定に基づいた環境にて再現される一例です。
※本書に記載されている会社名、製品名はそれぞれ各社の商標および登録商標です。

造本には細心の注意を払っておりますが、万一、乱丁（ページの順序違い）や落丁（ページの抜け）がございましたら、お取り替えいたします。03-5362-3705 までご連絡ください。

色の物語 黒

2024年6月17日　　初版第1刷発行

著者　　　　ヘイリー・エドワーズ＝デュジャルダン
訳者　　　　丸山有美
発行人　　　佐々木幹夫
発行所　　　株式会社 翔泳社（https://www.shoeisha.co.jp）
印刷・製本　中央精版印刷 株式会社